男子漢の露營、野營的技藝

# 山林生活教科書

重用先人的智慧結晶，展開一場現代冒險旅程

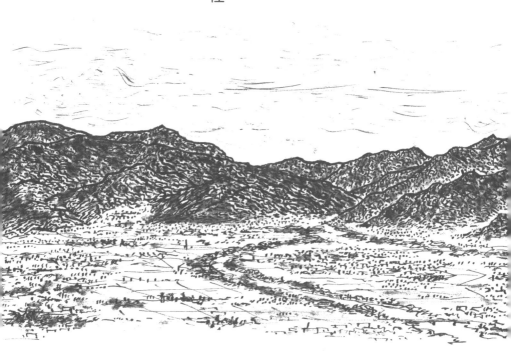

# 目次

# 描繪野營技藝這件事

這本書整理、畫出了從東京搬到信州（譯註：長野縣的別稱）松本之後的六年間，我自己從事野外活動時用到的各種技巧。這剛好也是我兒子從出生到上小學為止的期間。

有幾項原因促成我決定搬到信州定居，其中最重要的，就是關東近郊沒有地方能讓我從事野外活動。舉例來說像是用斧頭或刀子劈柴，然後生火野炊，光是要這樣就非常困難。當然，信州也不是到處都能隨意做這些事，但相較於大都市，至少還有這樣的地方。值得感激的是，許多地主都能夠理解野外活動並提供善意，讓我在他們的土地上砍樹、生火。我想有些人可能還是全家一起住在那裡的，

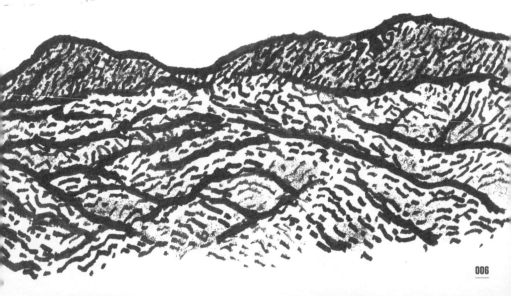

多虧了在地民眾於公於私都大力提供協助，我才能夠持續從事野外活動至今。

歸根究底，現代日本仍保留了在野外焚火的地域文化，是我能夠完成本書的重要因素。中信地方（譯註：長野縣西部一帶）的民眾會在一月十五日收集新年期間裝飾家中的松樹、注連繩、不倒翁等，製作成巨大的圓錐狀焚燒物，在各地公園、廣場焚燒，進行名為三九郎的送神儀式，場面非常壯觀。

舉行儀式的地點周圍當然都是住宅區，焚燒時濃煙密布，下風處的住家更是首當其衝，但沒有人對此發出怨言。

我的故鄉山形縣也有一項名為煮芋頭大會的活動，民眾會在河邊用大鍋子當場煮起芋頭，是當地盛大的豐收祭典，同樣也沒有人抱怨這樣會汙染河川。或許因為這是自古以來與地方密不可分、每年

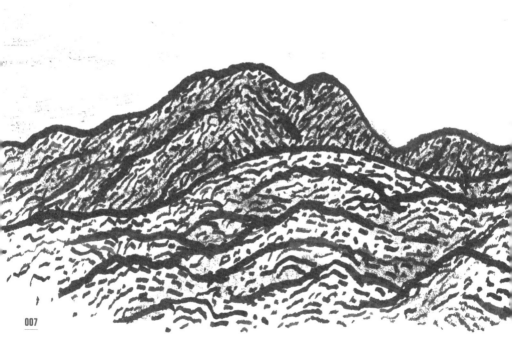

都會舉辦的活動，所以大家從小就自然而然地當成了生活的一部分吧。進行野外活動有一項不可或缺的要件，就是當地人對於用火這件事抱持寬容的態度。具備這項條件之後，才有辦法施展各種用火及刀具的知識和技術。

常有人問我野地生活技藝方面的問題，其中又以小刀等刀具相關的問題居多。換個角度想，可見原來有這麼多人有意在這方面做嘗試。我認為，在如此便利的時代，想要特地體驗生火、野營的不便，並不是什麼奇怪的事，因為其實大家心裡都有這樣的渴望。

日本人的姓氏中常有山、谷、澤、木、森、川等字，是因為我們是在大部分國土都是山林的環境中，自古生活至今的民族。不用刀具、火的話，在野外就生存不下去。這種生活已經延續了許多個世

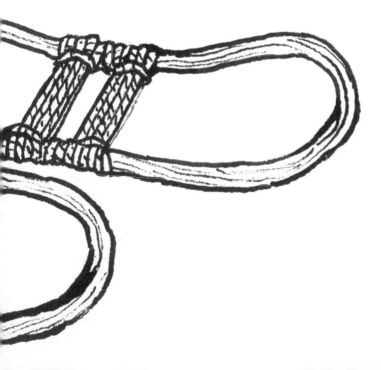

代，因此人類的這些習慣應該不是如此輕易就會被遺忘的。我認為，看著火堆中的熊熊火焰會讓人內心感到平靜，就是因為這幅過去看過的景象有如本能般留在了體內。

話說回來，雖然有用文字敘述過去的野營技藝的資料，卻很少是透過繪圖方式記錄的。另外，不少工具是保留下來了，但無法確定該如何使用。或許以古代人的角度來看，這些東西是每個人理所當然知道的，不需要特地用畫的留下紀錄。現在的登山客或嚮導都懂得如何穿著用帶子固定在腳上的雪鞋，卻已經不知道日本自古以來就有的輪樏（譯註：日本的傳統雪鞋）要怎麼穿、怎麼做。

所謂的文化流失就是從這種小地方開始的。因此我感受到了透過繪畫將現有的野營技術保留下來的必要性。

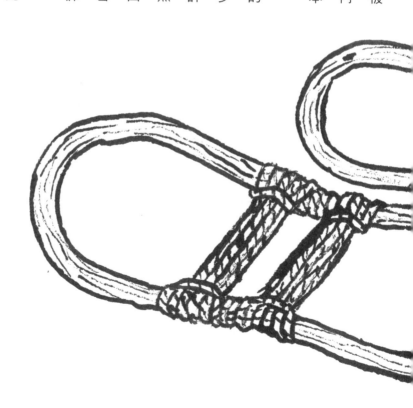

# 第1章 野營與露營

常有人問我野營和露營有什麼不同，其實兩者同樣都是在野外過夜，雖然裝備不一樣，但大致上的流程是相同的。不過，只有野營會需要所謂的「求生技巧」，愈是在不能使用便利的工具的狀況下，兩者的差異愈是明顯。在「野營」與「露營」這兩個詞背後，其實有你過夜的地方是真正的野外，或是人工的自然環境，這種感覺上的微妙差異。

舉例來說，就算是一根木柴，野營使用的木柴也和露營場賣的，經過乾燥、容易燒起來的木柴不一樣。如果前一天下過雨，山上的樹木、植物全都會像在水池裡泡過一樣。再加上是要用小刀與生火棒點火，如果沒有一定經驗的話，可說是難如登天。

話說回來，這樣也能讓人逐漸知道，要帶上山的工具之中，哪些是可以在類似狀況下派上用場的。體驗在真正的野外環境中過夜，能幫助你找回在安心舒適的現代社會中學不到的想像力及判斷力，並使人更加成長。但遺憾的是，野營這種

對動物而言完全是理所當然的行為，在現在的日本並不是到處都能自由進行的。每一座山都歸某個人擁有，不能隨便上山野炊、過夜。因此，首先要做的，還是跟地主打好關係。如果是國有地的話，向主管機關詢問之後就出乎我意料的是，若屬於個人興趣的範疇，主管機關常會睜一隻眼、閉一隻眼。

除了技術層面的能力之外，野營也需要這種與人、組織溝通的能力。就日本而言，對溝通技巧的要求反而還比求生技巧更像是進入野營的門檻。

如果你覺得沒那麼快能和地主打好關係，心裡又躍躍欲試、坐立難安的話，我建議先嘗試登山露營。帶自己背得動的東西

走到山上的露營場，抵達之後搭帳篷過夜，再步行前往下一個目的地。這樣做的目的是讓自己置身大自然，雖然有帳篷，但與野營也有幾分相似。儘管無法生火，但在山上搭帳篷可以獲得許多苦樂摻半的經驗，是平地體驗不到的。一起用自己的雙腳走遍日本阿爾卑斯的群山，成為擁有強健體魄的男子漢吧。

圖為位在北阿爾卑斯山脈大天井岳（2922ｍ）的大天莊露營場，我來爬這座山是為了畫山岳畫。這一天的風速超過了20ｍ，周圍的登山帳篷都被吹到屋頂幾乎貼地了。我則是睡在露宿袋裡。因為只是一個袋子，所以不會像帳篷那樣骨架折斷、被吹飛，非常適合野營。只睡一兩晚的話，就算下雨也只會稍微弄濕、不會有問題。順便提醒一下，旁邊的大天井山小屋沒有露營場，務必留意。這裡的風景就像照片所呈現，建議攜帶充足的裝備並做好防風準備再前往。

# 山岳的野營風景

## 上山畫圖去

只要望見了美麗的群山，我心裡就會湧現享受描繪山岳景色的念頭，設法騰出時間去爬山。有時是當天來回，有時則會在山上過夜。由於目的是畫畫，因此我會盡量整理簡單、輕量的裝備帶上路。

到達目的地後，稜線之美及大自然刻鑿出的岩石常令我深受感動，便會想趕快開始作畫。為了減少搭帳篷的時間，我選擇使用像下圖那樣的露宿袋。

以前在人多的露營場聽到別人說：「那個人只用睡袋睡覺耶！」的時候，我還會覺得不太好意思。

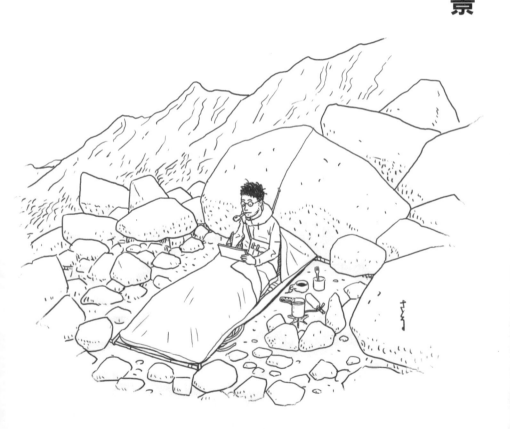

　　北阿爾卑斯山脈有許多像這樣的岩石地帶，我想要作畫的地方有時候是無法搭帳篷的狹窄空間。使用輕便帳篷的話，也要花工夫思考怎麼拉營繩。雖然有時會被一些來登山的人投以奇怪的眼光，不過溯溪及攀岩愛好者都會用一種「原來你也是啊」的態度溫暖地接納我。我習慣了露宿袋之後，就不太考慮使用其他裝備了，但這是一種不太容易向別人推薦的野營方式。

1. **睡袋**（夏天只使用露宿袋）
2. **獸皮坐墊**（冬天時有多加一層鋪墊的效果）
3. **衣物裝入袋中做成的枕頭**
   （還可以放水、食物、貴重物品、必要的工具等）
4. **鋪墊**（長1m）
5. **背包**

下圖畫出了我平常使用的露宿袋都裝了些什麼東西、如何使用。考量到實用性，還是要選擇 eVent 或 GORE-TEX 材質，才能解決令人頭痛的結露問題。

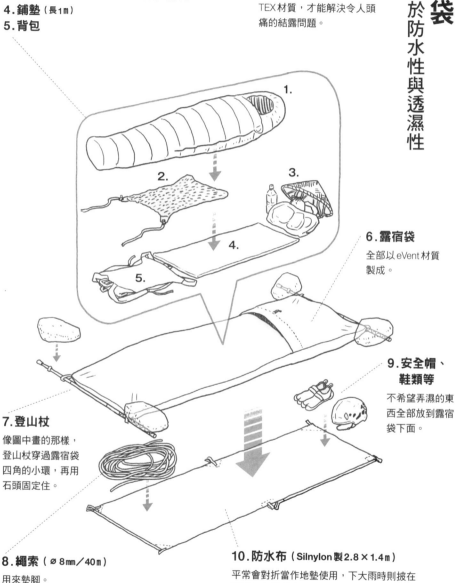

**1.**

**2.**

**3.**

**4.**

**5.**

**6. 露宿袋**
全部以 eVent 材質製成。

**9. 安全帽、鞋類等**
不希望弄濕的東西全部放到露宿袋下面。

**7. 登山杖**
像圖中畫的那樣，登山杖穿過露宿袋四角的小環，再用石頭固定住。

**8. 繩索**（∅8mm／40m）
用來墊腳。

**10. 防水布**（Silnylon製2.8×1.4m）
平常會對折當作地墊使用，下大雨時則披在岩石上充當屋頂。

# 天幕式野營
## 防水布的應用

現代的新式帳篷都設計得十分輕量，並可以迅速、簡單地搭起來，讓每個人都能享受到相同的舒適。愈是在嚴苛環境使用的登山帳，就愈需要這種特性，不然會很麻煩。看國內外各種品牌的帳篷也是我的一項樂趣。

帳篷會隨國家、品牌呈現出不同的設計、造型、材質、思維，十分有意思。除了帳篷式的野營，我也喜歡只用上一面防水布的野營方式。隨季節、環境、當下狀況可以變化出各式各樣的搭設方式，有趣極了。即使同樣都是使用防水布，不同的人會帶來完全不一樣的變化，就像會變化形態的動

照片是 Fielder vol. 28 野生派宣言「野地生活技藝野營術」的特集中介紹的搭設方式，名為「Hanging Fly」。這種方式不像一般常見的那樣，用拉在兩側樹木間的繩索吊起防水布，而是藉由兩側的樹木夾住樹枝，將防水布吊起來。以結構來說，雖然屬於基本的A-Frame，不過因為不希望下雨時雨水從兩側跑進來，所以將兩側往下拉，做成屋頂的形狀。這也可以當作吊床野營時的屋頂。照片中使用的防水布為DD Hammocks的SuperLight。

物般，四方形的防水布可
做出圖中那樣的屋頂，或
做成有如簡易帳、輕便帳
篷的造型，甚至弄得像印
第安帳篷般，可說是變化
多端。

　常有人問我都是怎麼思
考該如何搭設防水布
的。就我自己來說，在野
外實際用防水布搭設之
前，會先用正方形的紙進
行模擬，如此一來，就能
大略知道搭設要花的工
夫、需要多少營繩、空
間、防風的強度、是否符
合實際上提供遮蔽應具備
的功用等。

　用正方形的紙模擬出來
的搭設方式在野外實際操
作成功的話，會讓人更加
開心。

# 吊床野營
## 離開地面的優點

野營時我喜歡睡在露宿袋或防水布搭的帳篷裡，不過像照片中那樣的吊床野營也不錯。露宿袋或防水布搭的帳篷離地面較近，如果是初次體驗野營的話，或許吊床野營會更適合。

吊床的第一個優點是，若搭配防水布一起使用，幾乎不會受天候及地面狀況影響。另外，搭設時沒下雨的話，可以先將吊床吊起來，把行李全放到吊床上，行李不用接觸地面就能進行作業。這在常有蜱蟲或螞蟻的草地、森林等環境很有幫助。如果下雨，只要先拉起防水布，在防水布下進行搭設作業的話，就不會淋濕。撤收

時也只要在整理好所有東西後，將防水布收起來，就不會弄濕其他行李。

因為是睡吊床，自然也不需要睡墊，而且吊床本身就能當躺椅用，所以也不用帶露營椅。吊床最大的問題是兩側沒有樹木的話就無法搭設，不過就算如此，吊床還是有很多加分的地方。

如果要我只靠一把小刀在無人島之類的地方野營的話，與其我會大費周章蓋一間小屋，或許我會使用藤蔓和樹枝、樹葉打造出類似吊床的野營地吧。

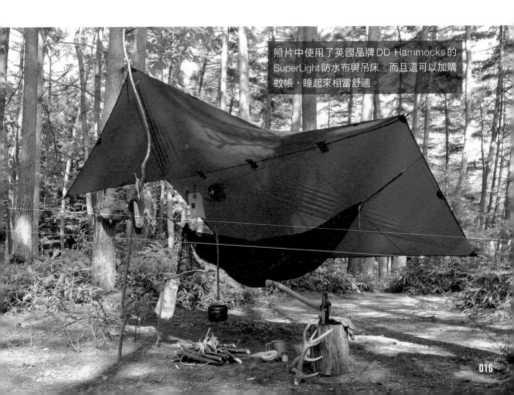

照片中使用了英國品牌DD Hammocks的SuperLight防水布與吊床。而且還可以加購蚊帳，睡起來相當舒適。

# 野外活動與繪畫工作

## 知識與經驗的重要性

要畫這種牽涉到野外技術的繪畫，必須具備相關知識與經驗，有些具備相關知識與經驗，有些靠資料或照片是畫不出來的。這一點放到登山技術或繩結技巧、用刀技巧的繪畫上也一樣。有一次我接到了繩結技巧的插畫工作，結果對方提供的參考資料裡面有我以前畫過的繩結技巧插畫，讓我十分驚訝。身為插畫家，以前的作品現在還會被當成參考資料，是一件開心的事。這也讓我提醒自己，今後仍舊要認真畫好每一幅畫。

讀者對照右邊那一頁的吊床野營的照片可以看出，防水布的高度、吊床的位置，甚至是營繩的拉法都幾乎一樣。不過，這幅畫並不是照著右邊這張照片畫的，拍照的時間比這幅畫晚了不少。這張照片是為了放在我替mono magazine雜誌2015年9月號特集「秋季吊床野營術」寫的文章中所拍的。

下圖是我在2013年入選義大利波隆那插畫展的作品，描繪的是「在雨天的森林中，太陽下山後，親子坐在有防水布遮蓋的吊床上，靜靜等待雨停」。如果沒有豐富的野外經驗，我想我是畫不出這幅畫的。

# 野營登山用品介紹

## 思考最適合自己的風格

這兩頁要介紹的是我平時習慣使用的野營登山用品。這些用品之中，有些是一般的露營或登山並不需要的；至於露營或登山絕對少不了的帳篷、登山鞋則又不在這裡面。不過我在寒冬時節還是會用冬季用的登山鞋、汽化爐，各位讀者不妨將我列出的物品當作參考就好。我自己在挑選用品時，不會考慮新舊，而是根據時間、地點將重點放在實用性。希望大家都能找出最適合自己的用品。（雨具、防寒衣物、指南針、地圖、急救包、食物等裝備屬於常識範圍內的必備物品。）

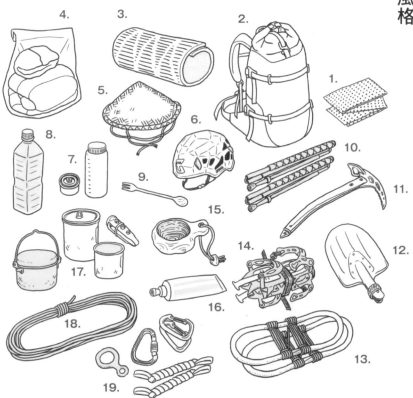

1.兩條縫在一起的手拭巾（2ｍ） 2.背包（40～60L） 3.睡墊 4.睡袋、衣物（裝進塑膠袋內） 5.斗笠 6.安全帽 7.酒精爐（自製） 8.補給用水（寶特瓶2L） 9.木製叉匙（日本櫻桃樺） 10.登山杖（碳纖維材質，特別訂製） 11.冰鎬 12.雪鏟（鏟柄使用當地樹枝） 13.輪樏（自製） 14.冰爪（鉻鉬鋼10爪） 15.kuksa原木杯（自製） 16.軟水壺（SoftFlask 500㎖） 17.炊具（鈦、鋁製） 18.登山用繩索（∅7～8㎜，40ｍ） 19.卸行李、確保用具（視登山路線的狀況追加安全吊帶）

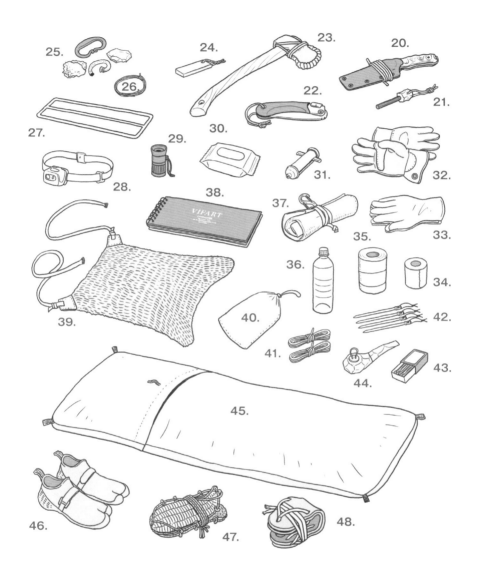

20.野外用刀 21.生火棒 22.折疊鋸 23.斧頭（砍樹用） 24.口袋型磨刀石 25.打火用具（自製）
26.鐵絲（手可以拉斷的粗細） 27.烤架（鈦製） 28.頭燈 29.單筒望遠鏡 30.除菌紙巾 31.吸毒器
32.皮手套（兼確保用） 33.醫療手套（處理傷口、拆解用數個） 34.布膠帶 35.捲筒衛生紙 36.空寶
特瓶（遇到大雨或零下溫度的大風雪時的緊急廁所，500㎖） 37.畫具（筆、墨水等） 38.素描本 39.獸
皮坐墊 40.防水布（3×3m）41.營繩（4m） 42.營釘（鈦製） 43.火柴 44.菸斗（自製） 45.露宿袋
（全eVent材質，特別訂製） 46.衝浪礁鞋 47.涉水用草鞋（尼龍材質，自製） 48.自製涼鞋（Vibram橡
膠材質）

# 最新的未必是最好的

## 重新認識過去的老東西及技術

我為了畫畫，常去爬北阿爾卑斯山脈的山，有一樣東西是我每次一定都會帶的，那就是名為宮笠的傳統日本斗笠。爬山時看到有其他人戴宮笠的話，我會覺得很開心。

我最推薦輕而且不怕水的檜木或東北紅豆杉製成的宮笠。木曾地方的蘭檜笠及我最愛用的飛驒高山的總一位都是有名的宮笠。與帽子相比，雖然不耐強風，也比較佔空間，但實用性極為傑出。

有戴過的人就會知道，就算在大太陽底下，也感覺頭頂上好像一直有一片樹蔭，而且因為頭與斗笠之間有適度的空間，透氣性佳，戴起來不會悶熱。

另外也可以利用這個空間，將OK繃或釣鉤收在斗笠內側。宮笠可以幫忙擋開小樹枝，也耐得了突如其來的小雨或小雪。儘管現在有各式各樣的高科技材料，但我認為，不忘使用這種自古流傳下來的傳統物品，才符合野地生活技藝的初衷。

就像我們日本人會嚮往西洋的物品一樣，在歐美人眼中，這些日本的東西也深具魅力。日本的傳統文化中，蘊藏著許多集結了先人智慧及技術的出色物品。

飛驒總一位深笠7寸
高度：13㎝
直徑：35㎝
重量：約150ｇ（包括帽圈與繩帶）
材質：東北紅豆杉、日本山櫻

7寸
(21.21cm)

頂端褐色部分的材質為日本山櫻，增添了雅緻風情。

宮笠有深笠與平笠兩種。登山及在山上工作等，需要活動等更讓來透氣、遮陽笠。釣魚、慢跑等需要活動的場合適合戴深笠的情況，則以平笠為佳。

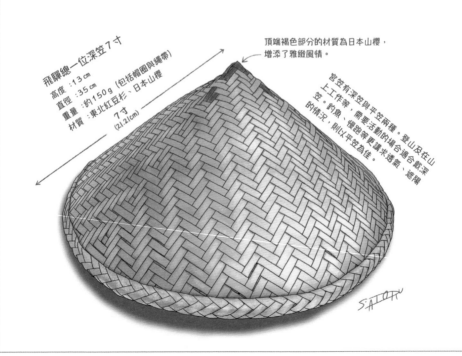

S:ATORU

# 用具與使用方法

**燕（右）百舌鳥（左）**
圖為我負責設計、監修的野外用刀，
是專為野地生活技藝打造的單刀日式
小刀。刀柄使用稀有的日本櫻桃樺製
成。屬於切出刀的百舌鳥更是極為適
合工藝用途。這兩款刀是從事刀具鍛
造的大泉聖史所製作。

# 野外用刀
## 與其他小刀的不同

在這個單元，我想具體說明野外用刀與一般的小刀有何不同，希望能在讀者今後要挑選野外用刀時有所幫助。

首先，一般的小刀是以切肉或魚等，相對較軟的物品為前提製作的，刀刃也大多較薄而平。野外用刀主要的處理對象則是木頭，因此刀刃不只是切，還要能像斧頭那樣劈木柴、像鑿子般做出榫頭，如同鋸子般立起刀刃削木頭，或像錐子一樣鑽洞，刀刃要面對許多粗重的工作。因此，野外用刀必定是刀刃具厚度的Scandinavian Grind（直刃）或Convex Grind（蛤刃）。

野外用刀的另一項特色，是可以用刀背與生火棒摩擦出火花，藉此生火。一般的小刀如果常用來這樣生火，很可能會

**野槌**

鋼材：OU-31
刃長：95mm
刃厚：5mm
刀柄材質：G10（積層）
刀鞘：Kydex
重量：260g（含刀鞘）
製作者：松田菊男

破損。不過反過來說，如果這樣就會壞掉的話，本來就不該隨便稱為野外用刀。

當然，並不是野外用刀以外的刀就無法用於野地生活技藝，最重要的還是配合用途挑選最適合的刀來使用。舉例來說，假設你用了一把野地生活技藝也常會用到的獵刀以背敲（Batoning）方式劈柴，結果造成刀刃缺損或折到刀胚。大家通常會因為這樣而覺得這把刀不好，但其實並非如此。這是因為獵刀的用途是能更省時省力地解獵物，而不是設計來劈砍樹木的。

一把刀被設計、製造出來，當然都有其目的。因此，野外用刀除了堅固之外，用於野地生活技藝時也必須好切、好控制才行，如此才是一把兼具細膩與強韌兩種特性的刀。

我與訂製刀鍛造家松田菊男共同開發的野外用刀「野槌」囊括了野地生活技藝所需的全部條件，是一把集大成之作。有Scandinavian Grind（直刃）與Convex Grind（蛤刃）兩款。（圖為Scandinavian Grind）

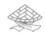

# 野外用刀的特徵

❶ 屬於固定式（Fixed Grind）的刀。

❷ 刀刃為 Scandinavian Grind（直刃）或 Convex Grind（蛤刃）。

❸ 刀尖（Point）為水滴型刀尖、矛型刀尖或較圓潤的實用型刀尖。

❹ 全龍骨（Full Tang）結構，若為穿心柄（Narrow Tang）會貫穿刀柄。

❺ 刃厚 4～5㎜。

❻ 刃長約 10 ㎝。

❼ 鋼材為碳鋼。

❽ 刀背有可以當作火鐮的刃。

❾ 刀胚尾端會從刀柄露出，可以像鑿子一樣敲擊（僅全龍骨）。

鋸齒刃、波刃或刀刃上有無意義的孔洞的刀，對於野地生活技藝幾乎沒有幫助，因此不建議挑選。

鋸齒刃

波刃

靠近刀柄尾端用來穿過裝飾繩的洞，在要用尾端敲擊時會造成妨礙，是野外用刀不需要的設計。

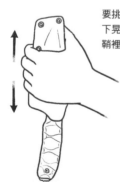

要挑選反過來拿並上下晃動，也不會從刀鞘裡掉出來的刀。

前端尖銳的刨削型刀尖多用於對人或狩獵用刀具，不太適合野地生活技藝。而且用這種刀也容易受傷。

刨削型刀尖

Convex
Grind

Scandinavian
Grind

雖然Scandinavian Grind比較適合野地生活技藝，但用不慣的話，刀刃會切得太深，Convex Grind對初學者而言會比較好用。不過通常 Scandinavian Grind 用得好的人，用 Convex Grind 也能一樣上手。

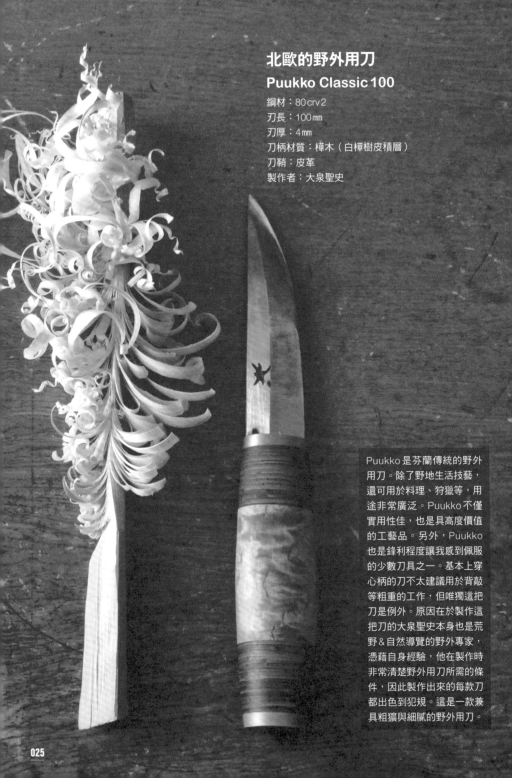

## 北歐的野外用刀

# Puukko Classic 100

鋼材：80 crv 2
刃長：100 mm
刃厚：4 mm
刀柄材質：樺木（白樺樹皮積層）
刀鞘：皮革
製作者：大泉聖史

Puukko 是芬蘭傳統的野外用刀。除了野地生活技藝，還可用於料理、狩獵等，用途非常廣泛。Puukko 不僅實用性佳，也是具高度價值的工藝品。另外，Puukko 也是鋒利程度讓我感到佩服的少數刀具之一。基本上穿心柄的刀不太建議用於背敲等粗重的工作，但唯獨這把刀是例外。原因在於製作這把刀的大泉聖史本身也是荒野＆自然導覽的野外專家，憑藉自身經驗，他在製作時非常清楚野外用刀所需的條件，因此製作出來的每款刀都出色到犯規。這是一款兼具粗獷與細膩的野外用刀。

# 使用野外用刀該注意哪些事

## 學會正確用法避免受傷

這個單元要來介紹我都是如何用刀的。當然，刀子該怎麼用，會隨人或用途而有差異，因此各位讀者只要將我的用法當作參考即可。

在介紹實用的用法之前，要先和大家分享，怎樣才不會被刀子弄傷。許多嚴重的受傷往往是在習慣用刀以後發生的，因此平時就要建立正確的觀念。雖然說得好像一副很了不起的樣子，但我也曾好幾次發生在因為疲勞而注意力不足的時候。不論這大多發生在因為疲勞而學會了多少野營技術，使用刀具時都還是應該謹記基本原則。

### 拿刀、收刀時的注意事項

其實，從刀鞘抽出刀子、將刀子收回刀鞘或磨刀的時候，比使用中更容易受傷。尤其新的刀子常因為緊緊收在刀鞘中，抽出來的時候沒拿好力道就會不小心割到手。圖中的 Kydex 材質刀鞘是配合刀的形狀，用加熱過的樹脂板沖壓製成，十分密合刀身，可以緊緊套住不會掉。反之，如果還不習慣的話，會覺得太緊而不好拔。

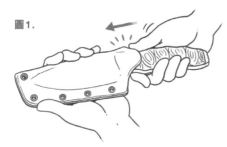

圖1.

拇指抵在圖1中刀鞘的位置，解開鎖定裝置。

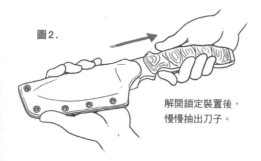

圖2.

解開鎖定裝置後，慢慢抽出刀子。

### 左手的皮手套

如果慣用手是右手，會被刀割到的幾乎都是左手，尤其是圖3中標為紅色的部分（拇指、食指、小魚際）。因此，左手戴上皮手套的話，能一定程度避免割得太深而加重傷勢。希望大家不要嫌麻煩，一定要記得戴。

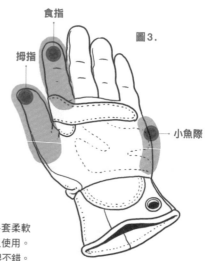

圖3.

食指

拇指

小魚際

※ 我慣用的皮手套是 Caiman 的多用途工作手套。這款手套柔軟度適中，方便指尖的操作，要用刀或進行確保時都可以使用。有可以掛在登山扣上的孔洞、手掌的雙層補丁等設計也很不錯。

# 如何佩帶野外用刀

## 不需要腰帶就能掛在腰間

不知何時開始，我就不將刀子固定在腰帶上了。

原因在於，如果刀鞘固定在腰帶上的某個位置，要用單手從刀鞘抽出刀子的話，抽出來→切東西→收回刀鞘這一連串的動作會不流暢。

在平地用兩隻手拔刀、收刀還不成問題，但是在山上有可能只騰得出一隻手，因此我選擇用傘繩或真田繩（譯註：相傳源自日本戰國時代真田家的一種繩索）將野外用刀佩在腰間，如此一來用單手也能做出這些動作。

佩帶時調整到有刀鞘緊貼著身體的感覺，這樣在任何方向、姿勢下都能將刀子抽出來。

### 如何用傘繩綁住刀鞘

將約150cm長的傘繩依圖1～3的步驟穿過刀鞘的孔洞。如果不好穿的話，可以將傘繩的繩芯抽掉。

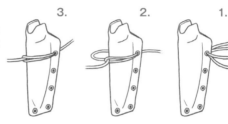

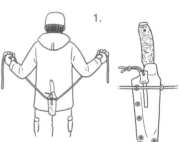

### 如何佩帶

依照圖1～3的步驟將繩索綁在腰上，先照圖1的方式將刀子調整到後方。若慣用手為左手，刀子的正反面要和圖中畫的相反。

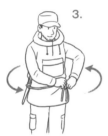

綁好之後像圖3那樣轉動繩索，將刀子調整到慣用手這一側。

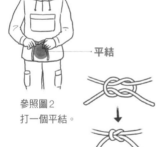

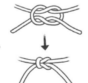

平結

參照圖2打一個平結。

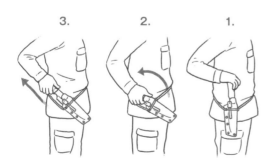

### 抽刀方式

按照圖1～3的步驟操作，就能用單手迅速抽出刀子。使用這種方式可以將刀子佩帶在雨衣外，因此就算下雨也還是能進行作業。隨時空出一隻手是在山上的重要原則。

※Kydex材質的刀鞘比皮刀鞘更容易用這種方式佩帶。

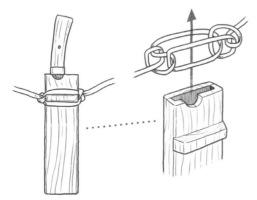

**鉈結**

現代的柴刀幾乎都是裝在腰帶上佩帶，但在過去，柴刀是用扁繩綁成一種名為「鉈結」的繩結固定住刀鞘佩帶的。刀鞘上的四方形突起就是為了配合鉈結所做的設計。像柴刀這樣長度較長的刀具，其實並不適合裝在現代的腰帶上。日本人是穿和服的民族，原本並不像西方那樣，有將刀具佩帶在腰間的習慣。

**也可以考慮肩背**

在露營場或野外活動之類人多的場合，我常用這種方式佩帶。最大的原因就是像圖2那樣，只要穿件外套，馬上就看不出刀子的存在了。畢竟有的人對於刀具非常過敏，所以我會盡量不要讓刀子露出來。而且肩背的方式不論佩帶、收納都迅速方便。肩背很適合在山上採菇類、山蔬時使用，步行時像圖1那樣背在腋下的位置剛剛好。

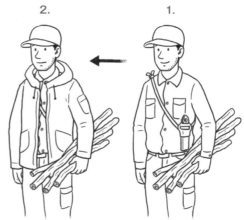

2.          1.

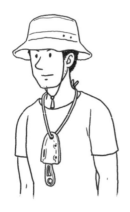
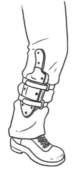

固定在腿上　　　掛在脖子上

**不適合野外的佩帶方式**

左邊的兩種佩帶方式大家或許常在電影或漫畫裡看到，但在山上的話，這兩種方式都容易勾到東西，甚至還有可能害自己受傷。尤其是固定在腿上這種重心偏向一邊的佩帶方式，會妨礙身體的活動。人的身體是很誠實的，單邊的四肢哪怕只是加上了一把刀的重量，就會影響平衡。另外，由於佩帶的地方太顯眼，有可能會嚇到其他登山客。

# 野外用刀的背敲
## 不會造成刀具損壞的正確方式

野地生活技藝中有一項技術是把刀子當成斧頭那樣用，劈砍木柴或樹枝，但如果選到了不適合的刀子或用錯方法的話，常會使刀具受損。

造成這種狀況的原因在於沒有學會正確的方式便直接拿刀來背敲，或是硬要以不當的方式使用。以下我會介紹正確的背敲方式，教大家如何避免刀具損壞或人員受傷。下面提到的方式除了劈柴以外，也常用在物品製作上，建議各位讀者學起來。

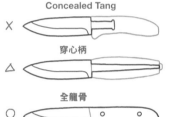

**不適合背敲的刀胚結構與刀刃形狀**

這邊先直接公布答案：除了全龍骨以外的結構都不適合背敲。如果是貫穿至刀柄尾端的穿心柄，或許還可以。若考量安全面與損壞的風險，還是選擇全龍骨為佳。

Concealed Tang
穿心柄
全龍骨

右圖的各種刀刃之中，劈砍力最強的是 Convex 與 Scandinavian。選擇單刃的前提是刀刃厚度要約有 3.5～4mm。

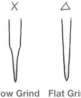   

Hollow Grind（凹刃）　Flat Grind（平刃）　單刃　Scandinavian Grind　Convex Grind

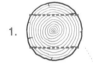

**如何背敲**

像圖1那樣從靠近邊緣處開始劈會比較容易。依照1～5中紅線描繪的部位劈，可以將木頭愈劈愈小。

圖1.

挑選直徑約8cm的木頭。

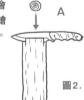

圖2.

按圖2的A→B的步驟敲打小刀。敲擊的時候若刀陷進了木頭裡，可以用C的方式敲擊木頭讓刀尖露出來。

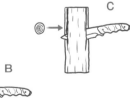

1.
2.
3.
4.
5.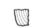

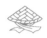

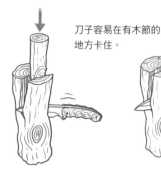

刀子容易在有木節的
地方卡住。

**刀子卡在木頭裡的處理方式**

有時候進行背敲會遇到刀子卡在木頭裡拿不出來的狀況。此時常會因為勉強硬拔而不小心割到手，或是憑蠻力敲打刀子結果折到刀胚。這時候像圖中那樣，找一截樹枝當成楔子打進去，就可以輕鬆拔出刀子，避免發生上述情況。雖然不是什麼了不起的大道理，但受傷總是因為這種單純的疏忽造成的。

# 自己動手做火媒棒
## 一把刀就能輕鬆搞定

**3.**

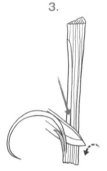

從最上端開始，削出比較厚的羽毛狀木片，慢慢削就不會失敗。最後將刀子往虛線的箭頭方向稍微扭一下。

**2.**

先在棒子前端切出一個口當作停止點，這樣可以避免把火媒棒羽毛狀的部分切掉。

**1.**

B　　A

想做出漂亮的火媒棒，就要使用上圖那樣有角度的木頭。若使用木柴，就劈成A的形狀。如果是類似B的樹枝的話，則劈成兩半來用。

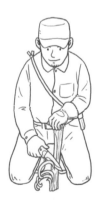

像圖中那樣，將木頭抵住地面會比較好作業。用來點燃火堆的話，建議準備5～10支。

**5.**

接下來如同圖5畫的，盡可能削薄一點。按住刀刃削，就能讓木片像羽毛般漂亮地捲起來。

**4.**

同樣從最上端開始，削出3～4片較厚的羽毛狀木片，絕竅在於小心仔細地削。

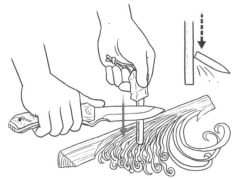

**點燃火媒棒**

做好火媒棒後，就來試試用生火棒生火吧。以左圖的方式垂直立起生火棒，然後用刀背的刃抵住生火棒往下拉個幾次，速度慢一點也無妨。在這樣摩擦的過程中，火應該就會點起來。木頭不夠乾燥的話會不容易點著，因此可以先用外套或睡袋包住火媒棒，讓木頭乾一些。

# 如何保養刀具
## 在野外磨刀

**以「鎌研」方式磨刀**

由於野外用刀常要劈、切木頭，因此刀刃的耗損程度比其他刀具嚴重，每次遇到刀刃受損，才大費周章花時間磨刀也只是白費工夫。因此我都用鑽石磨刀石或陶瓷磨刀石在野外就地磨刀。像圖1所畫的，我用小塊的磨刀石，這種磨刀方法名為「鎌研」。方法十分簡單，只要將磨刀石輕輕放在刀刃上，上下滑動即可。磨好後如圖2使用磨刀皮帶盪刀（Stropping），能使刀刃更鋒利。

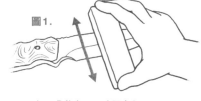

**圖1.**

上下滑動磨刀石時要小心不要割到拇指。

**圖2.**

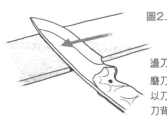

**盪刀**

磨刀皮帶抹上研磨劑後，以刀刃抵住磨刀皮帶，往刀背方向磨。

若使用銼刀，要確實固定住刀子。

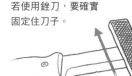

**卷刃、缺口的修復方式**

用磨刀石修復卷刃、缺口的話很花時間，不妨像左圖那樣，以金屬用銼刀來處理。由於要從刀刃的邊緣線開始修復，對初學者而言並不容易。沒有自信的話，建議請製作者或原廠協助處理。

鑽石磨刀石的話不需要這樣做。

**圖2.**

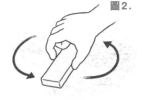

**讓磨刀石恢復平坦**

一塊平坦的磨刀石其實是磨刀最重要的一環。磨刀石若是有凹陷，磨出來的刀刃會切不了東西，因此磨刀前務必要確認。方法很簡單，如果磨刀石表面像圖1那樣凹陷的話，就以圖2的方式，將磨刀石放在混凝土之類的平面上轉動，磨平表面。這時候不用沾水。

如果用的是水石，磨刀過程中水石會像下圖那樣產生凹陷，因此要修正回平面。

**圖1.**

# 如何使用斧頭

## 進一步充實你的野外技術

過去曾有林業界人士讓我參觀伐木作業的現場。他們使用電鋸伐倒落地鋸起了巨大的日本落葉松，在樹快要倒的時候拿出手斧，從電鋸鋸出的缺口的反方向打入楔子。當時我心想：「人類是從什麼時候開始，不再使用斧頭砍樹了呢？」雖然現在應該還是有在用，但也不是主要的工具。照片中這種伐木用的斧頭逐漸消失在機械的感覺，只能用爽快形容。

化的潮流中，現在或許已經不太用得到了。

野地生活技藝正好提供了用這種斧頭露營、製作各種物品的機會。用斧頭劈木頭

如果一輩子都沒用斧頭劈過木頭的話，我只能說這樣的人生實在太浪費了。

圖為瑞典品牌 Gransfors Bruks 的 Scandinavian Forest。由於我喜歡直的斧柄，因此換上了自己做的斧柄。

# 斧頭的構造與特色

斧頭大製上可分為兩種,分別是劈柴用的斧頭與伐木用的斧頭。劈柴用的斧頭重量約3公斤,不適合在野外攜帶,因此不做討論。野地生活技藝使用的是後者,也就是伐木、清除樹枝用的斧頭劈柴。

鐵製楔子

木製楔子

斧刃

斧柄

**斧頭的構造**

更換斧柄時,要用鑽子在上方的木製楔子開洞,取下斧柄與斧刃,這可能是最累人的部分。這樣可以比日本傳統的和斧固定得更牢靠。

### 伐木、清除樹枝用斧頭

伐木用的斧頭之所以將斧柄做成彎曲的,是為了方便砍樹。這樣的設計在橫著拿斧頭時揮起來會更有效率,而且可以連續揮動,因此不適合用在劈柴之類要縱向揮動的用途。

### 劈柴用斧頭

劈柴用的斧頭較具重量,因此不好控制,不適合用在野地生活技藝。有的斧頭還會附槌子,可用來將鐵製的楔子打進木材。

斧頭基本上是憑藉前端的重量劈砍木柴的,但伐木用斧頭大概只有1～2公斤重,和劈柴用斧頭相比,力量稍嫌不足。因此在野地生活技藝中,要劈柴時會藉由速度與離心力加以力量。這種時候直的斧柄會比較好用。西式的斧刃搭配和斧的斧柄或許是野地生活技藝及其他野外用途的最佳選擇。

和斧的斧刃接近楔形,在構造上和西式斧頭相比,柄與斧刃較容易鬆脫,因此在使用沒有防鬆脫插銷的和斧前,要先做確認。

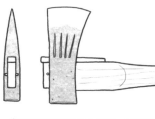

**和斧**

我認為和斧非常適合劈柴,西式斧頭的長處則是比較劈得進堅硬的木頭。至於和斧斧刃上的三道或四道溝槽,則有「避開危險災難」的意思。我想或許是古時候樵夫常因意外身亡,於是便將祈求平安的心願寄託在工具上。這樣也讓和斧有了一種近乎神器的感覺。

# 如何劈開木頭

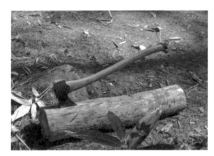

**木材**

照片中的斧頭為 Gransfors Bruks 的 Scandinavian Forest，這把斧頭全長 65 cm，我想這樣應該能判斷出旁邊這塊木頭有多大。使用下圖介紹的方法，就能輕鬆劈開這種大小的木頭。深山裡常會有這種伐木時砍剩的木材，野營的時候撿兩三塊這樣的木頭劈成柴，當天的火堆就有充足的柴火了。這種木材和掉在地上的樹枝不同，燒出來的火更為旺盛、不易熄。

※記得務必向地主進行確認。

**1.**

先仔細觀察木材的兩頭，會發現已經自然裂開的地方，朝該部位劈下去會更好劈開。決定好要劈的位置後，參考圖中的姿勢高舉斧頭。這時候要將視線集中於打算劈砍的位置。

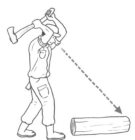

※木頭偶爾會插有釘子等異物，請多加注意。

**2.**

像是在搗麻糬一樣，將斧頭一口氣往下揮。劈得好的話，木材會縱向裂開。另一頭也以相同方式劈砍，木材便會裂為兩塊。

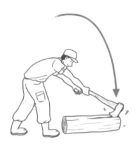

**有木節的木材**

有大面積的木節，不容易劈開的話，可以像下圖那樣用樹枝做成楔子，再以斧頭將楔子打進木材，就能順利劈開。

 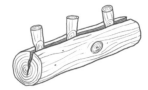

**1.**   **2.**

**3.**  **4.**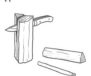

依圖 1～4 的步驟將木頭劈為小塊。如果火堆的火變大了，劈成圖 3 的大小即可。野炊時要用到烤架的話，可以留兩根圖 2 的木柴起來。

**濕掉的木柴**

因為濕氣或雨水，掉落在森林裡的木頭大多像是在水裡泡過一樣，建議放在火堆旁烘乾。劈柴時產生的碎屑比較容易點燃，要記得充分利用。一開始燒的木柴以背敲的方式劈成免洗筷般粗細，會比較容易燒起來。火有穩定變大的話，直接放進火堆也能順利點燃。

# 如何使用手斧

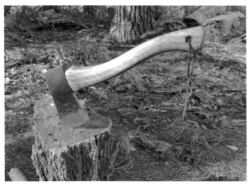

一般露營常用到的，應該是這種英文稱作Hatchet的手斧。相對於砍樹、劈木柴用的雙手斧，單手斧適合用來生火、清除樹枝。這種手斧大多長約40 cm，可說是露營愛好者購買第一把斧頭時的首選。不過，也正是這種手斧容易因為使用不當而受傷。由於雙手斧是以兩隻手操作，反而會讓人更加謹慎，不容易受傷。其實，第一把斧頭選擇雙手斧或許會比較好。如果不小心受傷，開心的露營就泡湯了，希望大家多加注意。

**如何用手斧安全地劈柴（跪姿）**

2. 穩住身體不要晃動。

跪姿的好處在於就算失手沒劈好，斧頭也不會朝著自己而來。另外，眼睛與木頭間的距離較近，更好掌握遠近，也很適合讓初學者練習劈柴。

1.
集中視線。

劈得好的訣竅是仔細看清楚木柴。木柴上一定會有看起來比較好劈開的地方，斧頭就直直往那邊劈下去。

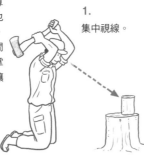

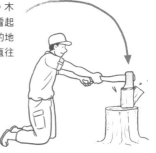

**如何用手斧安全地劈柴（運用底座）**

1.

2.

**如何磨斧頭**

比照下圖用小型磨刀石以轉動的方式磨斧刃，選擇陶瓷或鑽石磨刀石較佳。缺損嚴重的話要用金屬用銼刀修復。

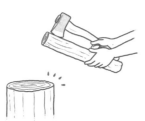

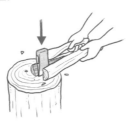

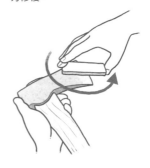

運用底座將柴劈開也是野地生活技藝很常見的方法。參考圖1，拿著木柴與斧頭一同正對著底座的邊角敲下去。木柴前端如果像圖2那樣裂開了，再扭動一下斧頭，就能輕易劈開整根木柴。這樣比用小刀背敲來得輕鬆，如果需要大量木柴的話，這種方法或許更適合。

# 應急的止血法

## 濕潤療法

進行露營或登山等野外活動時，有可能會在意想不到的狀況下受傷。這時候若能做正確的應急處置，之後的傷口照護或接受醫療機關治療的癒後也會大不相同。以下就來介紹常見的割傷及擦傷等「創傷」的應急處置。

首先要提醒的重點，是傷口不可以消毒。原因是消毒會連修復傷口的細胞所擁有的自癒力也破壞掉。一開始做錯這一步的話，傷口復原就會明顯變慢。

第二個重點是不可以讓傷口乾燥。一般大家都會用紗布之類的東西壓住出血的傷口，但紗布會吸掉血液及體液，使得傷口變

乾、結痂。如此一來，每次更換紗布時都會撕起皮膚，在傷口好了之後留下傷疤。

我在處理傷口時，都會搭配食品用保鮮膜採用濕潤療法。這對於OK繃等難以覆蓋的大範圍擦傷尤其有效。我想可能有不少人對這種應急處置感到抗拒，因此如果要用在自己以外的人身上，別忘了事先進行說明與確認。（若傷口沾到了毒性強過自我復原能力的毒素，例如毒蟲、毒草等，不要消毒、乾燥會比較好，否則有可能化膿。）

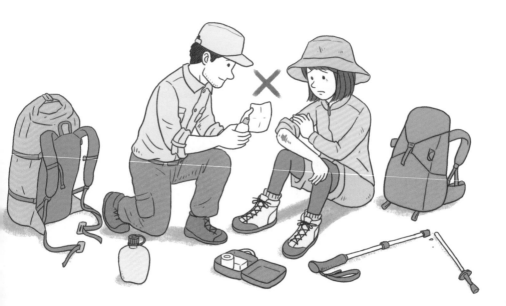

# 搭配保鮮膜使用濕潤療法

## 準備物品

- **食品用保鮮膜**
- **凡士林**
- **止血膠帶**
- **繃帶**

### 割傷

1. 遭鋒利的刀刃割傷的話，相對容易止血，但如果是被鋸子割傷就比較麻煩了。傷口要抬至比心臟高的位置，並用指頭或手壓住，直到傷口停止出血。在還沒停止流血時用水清洗傷口會造成止血困難，因此只要將血擦掉就好。此時當然也不會進行消毒。

2. 用抹了凡士林的保鮮膜包住傷口，兩端以止血膠帶固定。使用保鮮膜的另一項原因是保鮮膜和OK繃不一樣，撕起來時不會破壞傷口。

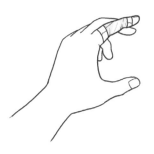

### 擦傷

1. 若有小石頭或異物跑進傷口，要盡可能拿掉。有流血的話，則用面紙等擦拭。盡量避免傷口弄濕，除非傷口很髒才用水洗淨。不進行消毒。

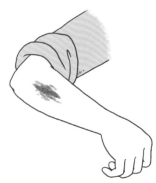

2. 用抹了凡士林的保鮮膜包住傷口，再以止血膠帶固定。

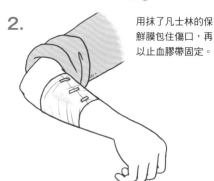

3. 若在意外觀的話，也可以再纏上繃帶。

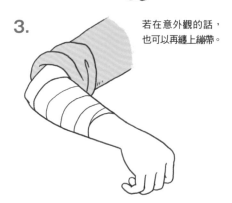

# 別選錯刀具並記得顧慮他人

## 思考自己使用刀具的目的為何

有幾種刀子常容易與野外用刀混淆，因此我想在這裡稍微說明一下這幾種刀。

第一種常聽到的是戰鬥刀（Combat Knife）。比較傷腦筋的一點是，許多社會案件用的都是這種刀。就用途而言，比起切割物品的鋒利度，戰鬥刀更著重在能因應各種條件的多功能設計。許多刀的刀背有鋸齒狀刀刃為戰鬥刀的一大特色，而且刀尖幾乎都是突刺用的水滴型刀尖。戰鬥刀體積較大且刀刃厚，近似日本的劍鉈。從名稱就可以知道，戰鬥刀原本是一種軍用刀，由於有大面積的護手，因此完全不適合用於野地生活技藝。

第二種常聽到的刀是戰術刀，這是專門對人用的刀。戰術刀也是軍用刀，原始目的是殺傷、壓制敵人。戰術刀有各種款式，共通點為刀身大多有黑色塗層，以避免在黑暗中反光。另外，由於戰術刀常是帶著手套握的，因此刀柄較窄。刀身形狀大多會做出次刃角（Secondary Bevel），方便刀刃在戰鬥中缺損時研磨修復。戰術刀常出現在電影及漫畫中，所以十分受歡迎，原本雖然是武器，不過現在更像是一種收藏品。同樣地，戰術刀也不適合用於野地生活技藝。

另外，這兩種刀有一項共通點是，由於原本是武器，雖然說起來理所當然，但看在第三者眼中會非常有壓迫感。帶太過誇張的刀具去野外，有可能招來不必要的誤會，希望讀者多加注意。

就我自己而言，如果身在相對人多的露營場等地方，配帶小刀時會盡量不要讓別人看到。除了知識與技術，我認為懂得體貼周遭其他人也是身為刀具使用者必須具備的素養。

**戰術刀**

戰術刀種類繁多，包括了折疊刀到柴刀般的大型款式。握在手上就會知道，每一種都是格鬥用的。

**戰鬥刀**

有些款式的刀柄會做成中空，用來放防水火柴等日常攜帶品，但戰鬥刀在野外基本上還是派不上用場。

# 野營與焚火

**Spear Fly（3×3）**
將正方形防水布搭成各式各樣造型的帳篷，是野地生活技藝代表性的技能。圖中的 Spear Fly 是可以全閉的帳篷。以下會介紹我想出來的各種搭設方式。

# Beak Fly
## 有地板的帳篷

我在 P 14～15 的「天幕式野營」單元曾提到，我喜歡用正方形的紙思考防水布的搭設方式，並前往野外進行各種嘗試，有些我過去想出來的方法甚至也廣泛流傳於露營界。當有人實際依照我想出來的方式搭出帳篷，並透過電子郵件等方式傳送照片給我時，我會十分開心，覺得自己想出這樣的方法真是太好了。

命名為「Beak Fly」是因為全閉的時候，外形看起來與鳥喙（Beak）相似。這在我想出來的搭設方式中，是屬於評價相當好、為人熟知的一種。

**Beak Fly**
這種方式的優點在於搭設簡單，並有地板可供一名成人躺下來。另外，照片中的開啟狀態遇到下雨等狀況時，可以調整成全閉。在換衣服等需要隱私的時候也相當實用。

只要是正方形的話，各種防水布都能搭出來。圖中使用的是英國品牌 DD Hammocks 的 3×3m 的正統款防水布。野地生活技藝基本上都是使用這種正方形的防水布搭設成各種造型的帳篷。

# Beak Fly的搭設方式

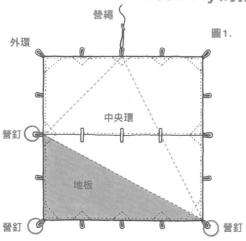

營繩

外環

營釘

中央環

地板

營釘

營釘

圖1.

**1.**

首先依圖1的方式將3×3m的防水布鋪好，有中央環的正面要朝下，圖1中有紅圈的三個點以營釘固定。橘色的三角形區域便是地板。順便分享一個訣竅，先將營繩固定於圖1中外圈的位置，後續的搭設會更輕鬆。

**2.**

接下來參考圖2，沿圖1中的虛線搭起防水布。在圖2中兩個有紅圈的點釘下營釘，以營柱架起主營繩，調整鬆緊後便完成。進帳篷時是由縫隙鑽進去。

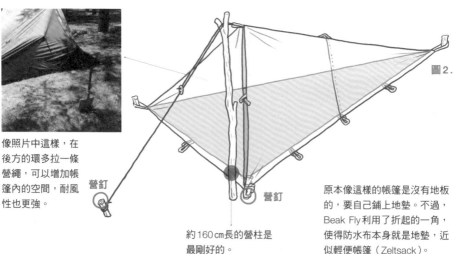

圖2.

像照片中這樣，在後方的環多拉一條營繩，可以增加帳篷內的空間，耐風性也更強。

營釘

營釘

約160cm長的營柱是最剛好的。

原本像這樣的帳篷是沒有地板的，要自己鋪上地墊。不過，Beak Fly利用了折起的一角，使得防水布本身就是地墊，近似輕便帳篷（Zeltsack）。

**全開**

**全閉**

**金字塔型**

Beak Fly有意思的地方在於，改變營繩、營柱的位置，或增加營繩、營柱的數量，就可以像上圖那樣變化成各種不同的帳篷，大家不妨根據季節及環境的變化選擇適合的型態。用法、搭設方式端看個人喜好。

# Penguin Fly
## 火堆可以設在帳篷裡

我喜歡的帳篷搭法之中，有兩種搭法分別名為「Adirondack」，以及「Diamond Fly」。這兩種都是野地生活技藝代表性的搭設方式，稱得上防水布搭設技巧的經典，從過去以來廣為人知。

不過，這兩種方法各有其優缺點。Adirondack雖然有做出屋簷，可在屋下焚火，但起居空間小了些。而Diamond Fly起居空間較大，但因為沒有屋簷，不適合在雨天的時候焚火。

照片中的Penguin Fly則是兼具兩者長處的搭設方式。搭設起來具有可以讓人站立的高度與能夠放行李的縱深。

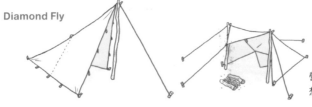

**Diamond Fly**

**Adirondack**
營繩及營釘數量多，比想像中麻煩。

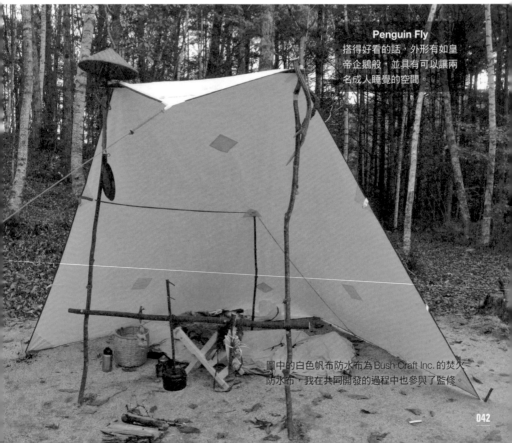

**Penguin Fly**
搭得好看的話，外形有如皇帝企鵝般，並具有可以讓兩名成人睡覺的空間。

圖中的白色帆布防水布為 Bush Craft Inc. 的焚火防水布，我在共同開發的過程中也參與了監修。

# Penguin Fly 的搭設方式

圖1.

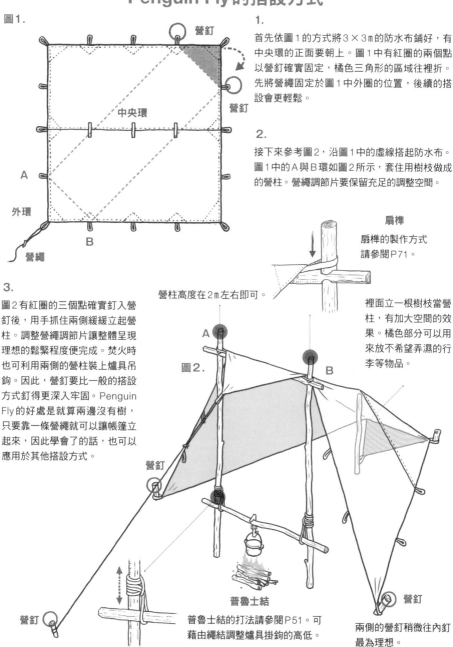

營釘

中央環

營釘

A

外環

B

營繩

## 1.

首先依圖1的方式將3×3m的防水布鋪好,有中央環的正面要朝上。圖1中有紅圈的兩個點以營釘確實固定,橘色三角形的區域往裡折。先將營繩固定於圖1中外圈的位置,後續的搭設會更輕鬆。

## 2.

接下來參考圖2,沿圖1中的虛線搭起防水布。圖1中的A與B環如圖2所示,套住用樹枝做成的營柱。營繩調節片要保留充足的調整空間。

## 扇樺

扇樺的製作方式請參閱P71。

## 3.

圖2有紅圈的三個點確實釘入營釘後,用手抓住兩側緩緩立起營柱。調整營繩調節片讓整體呈現理想的鬆緊程度便完成。焚火時也可利用兩側的營柱裝上爐具吊鉤。因此,營釘要比一般的搭設方式釘得更深入牢固。Penguin Fly的好處是就算兩邊沒有樹,只要靠一條營繩就可以讓帳篷立起來,因此學會了的話,也可以應用於其他搭設方式。

營柱高度在2m左右即可。

A

圖2.

B

營釘

裡面立一根樹枝當營柱,有加大空間的效果。橘色部分可以用來放不希望弄濕的行李等物品。

## 普魯士結

普魯士結的打法請參閱P51。可藉由繩結調整爐具掛鉤的高低。

營釘

營釘

兩側的營釘稍微往內釘最為理想。

# Spear Fly
## 全天候型帳篷

Spear Fly是我為了搭出一頂可以耐風雨、耐寒的帳篷,在反覆思量後想出的搭設方式。高度大概能讓一名成人坐在帳篷內,天花板不會碰到頭。帳篷內的空間足以在手伸得到的範圍內換衣服、整理物品或儀容,剛好和一人用的登山帳篷差不多。這是使用登山杖作為中央營柱所設想的高度。

另外,帳篷內有一半的面積可以放行李,注意換氣的話,還能直接野炊。

Spear Fly可有效抵擋風雨,讓人充分享受野營的樂趣,是方便又實用的搭設方式。

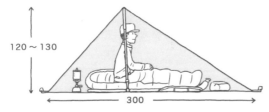

120~130

300

帳篷內就像左圖畫的那樣。兩側加上輔助營繩的話,可以增加空間、提升耐風性。積雪時要注意下方的換氣孔會不會被埋住。

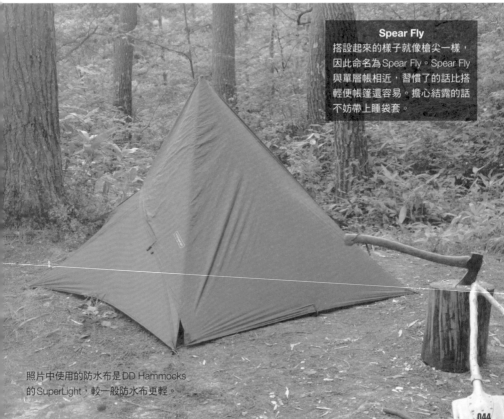

**Spear Fly**
搭設起來的樣子就像槍尖一樣,因此命名為Spear Fly。Spear Fly與單層帳相近,習慣了的話比搭輕便帳篷還容易。擔心結露的話不妨帶上睡袋套。

照片中使用的防水布是DD Hammocks的SuperLight,較一般防水布更輕。

# Spear Fly的搭設方式

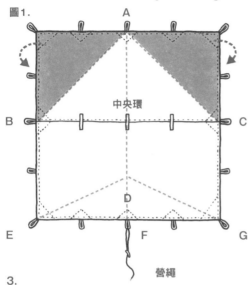

圖1.

A
中央環
B ────── C
D
E    F    G

營繩

**1.**

首先依圖1的方式將3×3m的防水布鋪好，有中央環的正面要朝上。圖1的環A用營釘確實固定住。

**2.**

拉住圖1中的環B，並將橘色三角形區域往裡折。另一邊的環C也以同樣方式往裡折，如此一來會成為圖2呈現的樣子，再用營釘確實固定環B與C。這個部分便是地板。

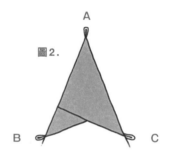

圖2.

A

B    C

營柱頂端可用手套等物品墊著，以避免戳破防水布。

**3.**

接下來參考圖3，沿圖1中的虛線搭起防水布。圖1的D為營柱立起來時的頂點，可以先用麥克筆做記號。搭起帳篷的方式為先用營釘將環E與G釘在一起，固定好之後進到裡面，對準D的位置立營柱。

**4.**

帳篷立起來之後，拉F環的營繩勾在A營釘上進行調整便大功告成。防水布若像圖3有能夠追加輔助營繩的環，可以進一步增加空間、提升耐風性。

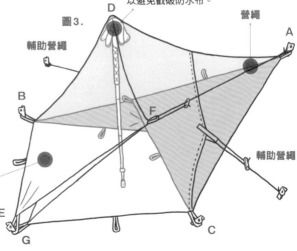

圖3.
輔助營繩
D
營繩
A
B
F
輔助營繩
E
G
C

※進出帳篷時，只需鬆開E環往上掀開即可，要關上帳篷時再將環勾回營釘。入口做成往左開或往右開都可以。

# 印第安式帳篷

## 帶給帳篷更多變化

我總是在思考如何用防水布搭出具實用性的帳篷，但有時腦中也會閃過一個想法：就算實用性再怎麼高，卻好像還是少了什麼。說白了，就是造型上的美感不足。帳篷不僅是在野外進行各種活動的基地，具有象徵性的意義，美觀與否也會直接影響到機能，其實重要性超乎我們的想像。

不夠美觀的造型容易受到風或雨的影響，下雨的話也容易積水。相對地，曲線優美的帳篷則能減少風或雨的侵襲。因此，我在思考如何搭設帳篷，希望推廣給更多人使用時，也很注重造型的美感與趣味性。

印第安式帳篷
3×3

照片中的印第安式帳篷是以長方形的防水布搭成的，不過像左圖那樣用3×3m的正方形防水布也能搭出來，只是無法全閉。

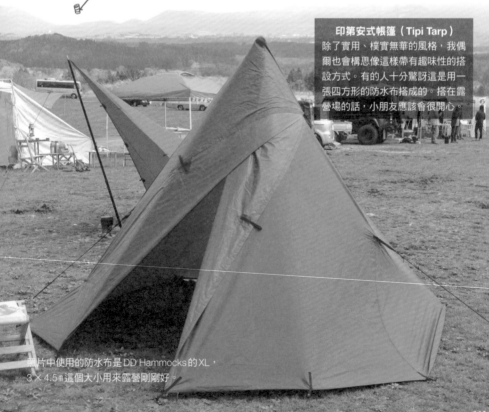

### 印第安式帳篷（Tipi Tarp）

除了實用、樸實無華的風格，我偶爾也會構思像這樣帶有趣味性的搭設方式。有的人十分驚訝這是用一張四方形的防水布搭成的。搭在露營場的話，小朋友應該會很開心。

照片中使用的防水布是DD Hammocks的XL，
3×4.5m這個大小用來露營剛剛好。

# 印第安式帳篷的搭設方式

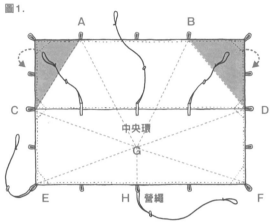

**圖1.**

A　　B

C　D

中央環

G

E　　H　營繩　　F

**1.**
首先依圖1的方式將3×4.5m的防水布鋪好，有中央環的正面要朝上。以營釘確實固定圖1中的環A與B。

**2.**
拉住圖1中的環C，並將橘色三角形區域往裡折。另一邊的環D也以同樣方式往裡折，這兩個三角形區域便是帳篷的地板。

**3.**
圖1的環C與D用營釘固定在稍微內側的位置。之後還會再做微調，因此先暫時固定即可。

**4.**
參考圖2，沿圖1中的虛線搭起防水布。圖1的G為營柱立起來時的頂點，可以先用麥克筆做記號。要立起來時，先將環E與F一啟用營釘固定在圖2的E與F的位置，固定好之後進到裡面，對準G的位置立營柱。

**5.**
立好營柱後，拉住環H的營繩，於圖2的位置以營釘固定。接下來一面拉動其他還沒用營釘固定的環，將帳篷調整為整齊的八角形，一面用營釘固定。

**6.**
最後，固定好後方的中央環與側邊的輔助環便大功告成。

營柱頂端可用手套等物品墊著，以避免戳破防水布。

G

**圖2.**

營柱長度約190cm，若使用棘輪式的營柱，調整起來更方便。

輔助營繩

營繩

C

B

輔助營繩

E

F

D

※進出帳篷時，只需鬆開E環往上掀開即可，要關上帳篷時再將環勾回營釘。入口做成往左開或往右開都可以。

# 認識繩結

## 搭帳篷、防水布時實用的繩結技巧

繩結是一門深奧的學問，光是這個幾乎就能寫上一本書。說明繩結時需要大量插圖。因此不論是作畫者或負責監修者，都必須具備對於繩結的理解與經驗。光是把照片或資料丟給一個會畫畫的人，是畫不出來的。繪製要是出了差錯，很有可能導致意外，難度與一般插畫截然不同。因此我也持續努力累積經驗及知識，應用在繩結的繪圖上。

在這個單元，我要介紹的是搭設防水布、帳篷，以及登山時常用到的繩結。只要記住了能應用在各種場合的繩結，就不需要辛苦去背好幾十種了。

## 修正繩索的狀態

首先要確認繩索的狀態是否正常。不論哪種繩索，使用過程中都會遇到絞纏、扭結的狀況。如果就這樣放著不管，會對繩結造成影響，因此要做修正。

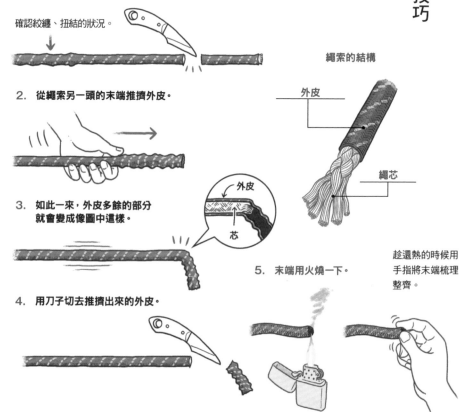

1. 用刀子切掉末端。

確認絞纏、扭結的狀況。

2. 從繩索另一頭的末端推擠外皮。

繩索的結構

外皮

繩芯

3. 如此一來，外皮多餘的部分就會變成像圖中這樣。

外皮

芯

4. 用刀子切去推擠出來的外皮。

5. 末端用火燒一下。

趁還熱的時候用手指將末端梳理整齊。

# 綁出繩圈的基本手法

稱人結及雙環八字結是要綁出繩圈時常用的繩結。
尤其雙環八字結在野外的應用範圍很廣，務必要記起來。

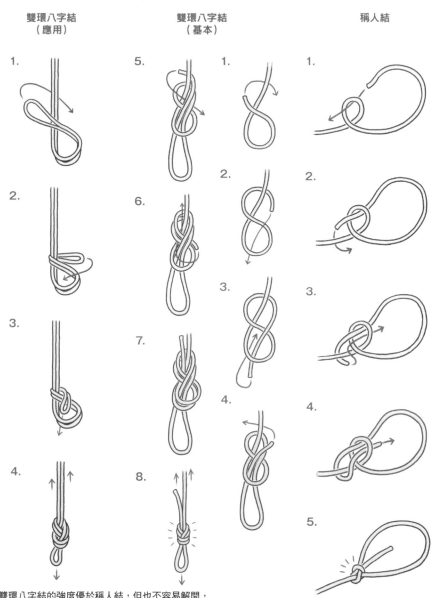

雙環八字結
（應用）

雙環八字結
（基本）

稱人結

1.

2.

3.

4.

5.

6.

7.

8.

1.

2.

3.

4.

1.

2.

3.

4.

5.

※雙環八字結的強度優於稱人結，但也不容易解開，
　建議依不同目的區分使用。

# 搭設防水布或帳篷會用到的繩結

### 反手套結（Evans Knot）

非常適合用來將營繩綁在石頭上。打這個結
時，營繩調節片要調整到靠防水布那一側。由
於繩圈是可以收緊的，因此固定效果佳，但某
些繩索遇到下雨弄濕的話會不容易解開。

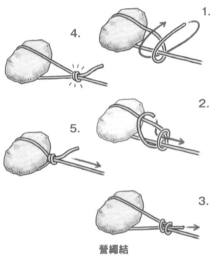

### 營繩結

沒有營繩調節片或數量不夠時非常好用的一種
繩結。但要避免用在主繩索。

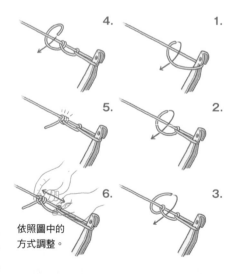

依照圖中的
方式調整。

### 雙半結

非常適合用來將防水布或帳篷的營繩綁在樹
上。打雙半結時，營繩調節片要調整到靠防
水布那一側。繩索因為下雨而弄濕的話會變
得非常難解開。

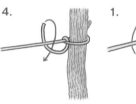

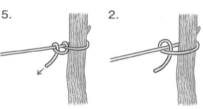

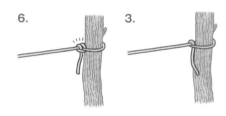

### 牛結

打一個雙環八字結或稱
人結，如圖1。再依圖
2與圖3的步驟操作。
這樣比繩圈直接套在營
釘上更不容易鬆脫。

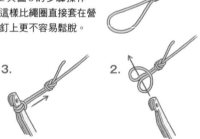

050

## 普魯士結

利用套索綁成的繩結。從搭設防水布到攀岩等各種場合都用得到，是一種必學的繩結。

1.

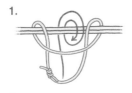

2.

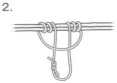

3.

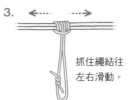

抓住繩結往左右滑動。

## 鞍帶結

利用扁帶環、繩環在樹上做出的繩結。適合要製造支點或吊掛吊床等物品時使用。

1.

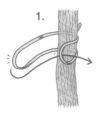

3.     2.

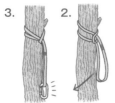

## 漁人結

要綁出套索時使用的繩結。連同普魯士結一起記住會非常方便。

1.

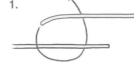

2.

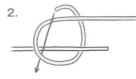

3.

4.

5.

6.

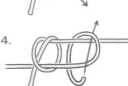

正面

7.

背面

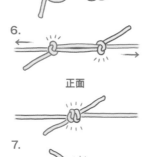

## 纏繞＆繫木結

這是一種不容易傷到樹木的繩結，並可藉由纏繞出來的面發揮支撐效果。用途是在搭設防水布時，拉起作為防水布橫樑的繩索。使用約7mm的繩索為佳。

纏繞

1.

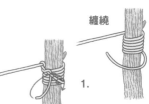

繫木結

3.

2.

4.

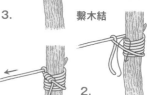

## 雙套結

可簡單且迅速固定住繩索的一種繩結。要將樹枝綑成一把時，適合當作最先綁上的結。優點在於不會損傷到繩索。

1.

3.

2.

4.

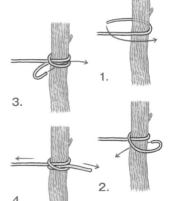

# 雨天的應對之道
## 考量水的流向是一大關鍵

露營遇到下雨是常有的事，防水布或帳篷等用品都會弄濕，一想到隔天的善後工作就讓人心情鬱悶。但如果因為嫌麻煩而什麼都不做的話，水淹進了帳篷會更加慘不忍睹。

不過，只要知道應對的方法，多少可以避免這些狀況。以下會向各位讀者說明在野外搭帳篷時，遇到雨天該如何因應。

第一個關鍵是要觀察雲的動向、天空的狀態。下雨前空氣中必定會有一種獨特的氣味，名為「潮土油※」。在真正開始下雨前就先做好因應措施，比下雨後才開始行動更重要。

另外，水基本上是從高

處往低處流的，因此只要設法讓水從帳篷往地面流就行了。從下面這張照片應該可以清楚看出，雨水從防水布沿著營繩流到地面溝渠的整個走向。

另外，仔細觀察地面的話，就能慢慢看出雨下在這裡時會呈現何種狀態。山上的露營場經常乍看之下好像是平地，但下過雨之後卻變得像池塘或小河一樣，要多加留意。我也曾經遇過好幾次淹水，一早起來發現到處濕答答的時候，大概只能來杯濃濃的咖啡，苦笑以對了吧。

拉低防水布的一端，製造出與頂點間的高低差，避免雨水積在屋頂上。

用鏟子之類的工具在地面挖條淺溝，做出水的通道。

利用營繩引走雨水。

※潮土油
這個詞來自希臘語的「Petrichor」，為石頭的元素之意，是形成雨的氣味的物質之一。

052

# 雨天對策的各種提醒

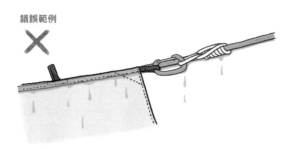

錯誤範例

✕

正確範例

◯

## 雨天時
## 如何搭設防水布

遇到下雨時，若要以繩索當作橫樑搭設防水布，應該依左圖的正確範例介紹的方式吊掛，否則雨水會沿著繩索流進天花板內。吊床野營時尤其建議參考此處的範例。

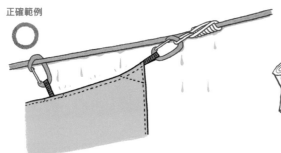

## 利用營繩引導
## 雨水流向

若雨水沿著營繩流到營釘，會使得營釘旁的地面變得潮濕鬆軟，營釘因此容易鬆脫，所以要像上圖那樣，在中間多綁一條繩索，改變雨水流向。

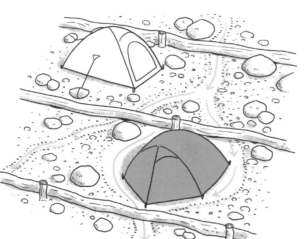

## 觀察露營場的水流

在山上搭帳篷時，就算搭得再完美，但如果最關鍵的搭營地點沒選好的話，下場仍舊會很悲慘。要是運氣不好，連睡袋都會弄濕。重點就像圖中畫的，人來人往的地方通常會因為地勢產生凹陷而成為雨水流經的路線，四周容易積水。選擇搭營地點時要仔細觀察地面，隨著經驗的累積便能逐漸掌握要訣。

# 火鐮與打火石
## 最實用的傳統生火工具

古時候流傳下來的生火方式，有使用木棒與木板的摩擦取火，以及使用火鐮與打火石的打擊取火，其中以後者實用性較高。

打擊取火的歷史相當悠久，以歐美來說，在奧茲塔爾的阿爾卑斯山脈冰河發現的冰人奧茲是全世界最古老（約5300年前）的木乃伊，他的身上便有打火石。而在日本，《日本書紀》中也記載了日本武尊以打火石與草薙劍在原野上生火，藉此逃出了敵人包圍的故事，我想當時或許是用鋼製的劍來代替火鐮吧。順帶一提，千葉縣我孫子市的羽黑前遺跡也有火鐮與鏡子、短刀一同出土。

但話說回來，其實日本人使用火鐮並不是那麼久遠以前的事，直到明治時代國產的火柴普及為止，以火鐮生火都還是主流。

這在當時就像剝橘子皮一般，任誰都能輕易操作使用，但因為便利的工具出現，一下就變成了失傳的技術。擁有超過千年歷史的打火文化，不過轉眼間就消失了。

我認為，正是這樣的東西才應該放進戶外活動的教學中。這種跨越了物資匱乏的時代，世世代代傳承下來的技術，在緊急時更能顯現其實用性。

火繩

火鐮

Amadou
（火絨）

白樺茸
（火絨）

麻繩

燧石
（打火石）

圖為正統的西式火鐮，是以食指至小指的四隻手指握住使用。另外還有打火石以及當作火種用的火繩、火絨、麻繩，將這些東西裝進菸草罐或皮革袋裡，就是一整套的生火工具。

# 各式各樣的火鐮

火鐮有許多種類，下圖是將火鐮與小刀合而為一的生火用火鐮刀（Flint Striker Knife），也叫作維京刀（Viking Knife）。在古時候，煮飯、用火是女性的工作。照片中這把刀是我委託刀具鍛造職人大泉聖史先生製作的，名為焚火刀。

**螺旋山型火鐮**

螺旋山型火鐮是過去用旱菸桿抽菸的人帶在身上用的，現在已經沒有製作，只有在資料館之類的地方看得到。雖然應該是沒沒無聞的鍛造職人製作的，但造型十分優美，很有日本味。這幅插圖的實物收藏於長野縣松本市的松本民藝館。

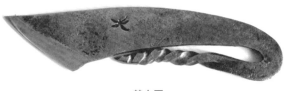

**焚火刀**

刀刃與日本的切出刀十分相似，刀背彎曲的部分具有火鐮的功能。

# 可用來代替火鐮的物品

金屬用銼刀與切割金屬用的鋸子等容易產生火花的工具也可以代替火鐮。而我最推薦左方照片中的那種電工刀。收折刀子時露出刀背，剛好可以敲擊打火石，而且刀柄就是握把，很適合當作火鐮使用。不過，刀身必須是全碳鋼製的才敲得出火花。

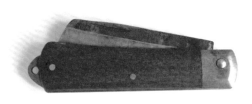

**電工刀（SK-4全鋼）**

以前的農民沒有昂貴的火鐮，都是以平時使用的鐮刀、鋤頭等農具代替。因此火鐮過去在日本又被稱為火打鐮（譯註：火鐮在日文中一般稱作「火打金」）。

# 適合作為打火石的石頭

一般認為使用硬度較火鐮硬的燧石較佳，不過只要莫氏硬度在七左右，不管什麼石頭都能當成打火石使用。

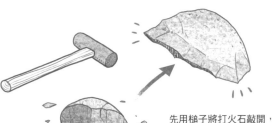

先用槌子將打火石敲開，讓石塊帶有稜角再使用會比較容易產生火花。

照片中的石頭一般稱為礫岩或豆岩，是燧石的集合體，自古以來被當作高品質的打火石使用。

# 火鐮與打火石的正確拿法

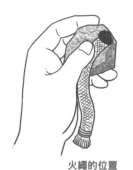

**火繩的位置**

依圖中的方式用拇指按住火繩,讓火繩已經碳化的末端恰恰對齊打火石的邊角。

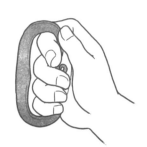

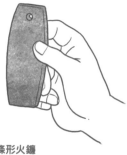

**西式火鐮、長條形火鐮**

西式火鐮的拿法就像上圖畫的,將手指穿過中間的洞握住。若是長條形的火鐮,用手指捏住會比較容易敲擊打火石。

## 如何敲擊火鐮與打火石

學會正確拿法之後,依左圖所畫的,讓火鐮與打火石上下交錯互相敲擊。敲擊時設法讓兩者的邊角碰撞,會比較容易製造出火花。操作得宜的話,會像照片中那樣產生火花。要小心別敲到手指。

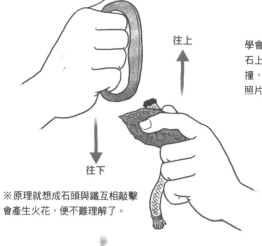

往上 ↑

往下 ↓

※原理就想成石頭與鐵互相敲擊會產生火花,便不難理解了。

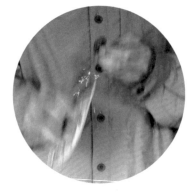

## 以火絨做出火種

點著火繩後,要將火移到 Amado 或白樺茸等火絨上,做出火種。火繩或 Amado 只要點著了,不論風多大都不會熄滅,這是火柴或打火機所沒有的好處。

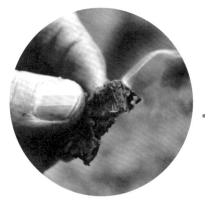

# 讓火種變大

1.

**做出鳥巢（麻繩）**

有了火種後，接下來要讓火種變大。將麻繩拆開，仿照圖1弄成鳥巢狀包住火種。

2.

**提供空氣給火種**

接下來像圖2畫的，用嘴巴吹氣將空氣送入。冒煙之後則依圖3的方式大力旋轉，輸送更多空氣給火種。轉一陣子之後火勢就會蔓延到整個鳥巢，因此要事先準備好木柴等燃料，才能在看到有火冒出後馬上放下火種。

3.

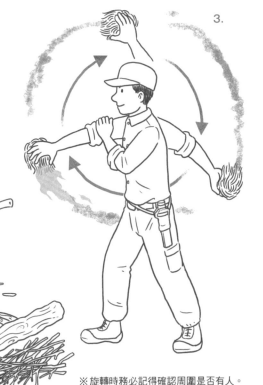

※ 旋轉時務必記得確認周圍是否有人。

# 石頭平底鍋

## 在野外體驗古人的生活方式

如果問我，在野外沒有烹調器具的話，是否有辦法就地取材變出什麼，我的答案是肯定的。請大家想想看，舊石器時代的人如果要烤肉，別說是鐵製的平底鍋或鍋子了，連繩文時代那種可以用來烹調的陶器都沒有。據推測，當時可能是把肉蓋在火上或直接放到炭上面烤來吃。

但這樣恐怕很容易因為火力太強，在烤熟前表面就焦掉；或烤出熟度不均勻的肉。當時不像現在有能夠輕易取得的家畜肉，必須狩獵野生的山豬、鹿、牛、或大角鹿、諾氏古菱齒象等大型動物，過程中甚至可能有人喪命。辛苦搏命取得的珍

貴獸肉，應該不會用直接放到火堆裡的炭上這麼糟蹋美味的方式烹調吧。

因此，當時的人想必思考能確實調理出美味食物的方法。由於石器時代的遺跡出土了許多被火燒烤過的石礫與帶有「砍痕※」的動物骨骸化石，因此可以想像，當時人是將好幾塊石頭放進火堆燒熱，然後將加熱過的石頭輪流燒烤切成小塊的肉。

當然，我們平時野營的地方石頭也是隨手可得。

不論是遺失、不小心弄壞烹調器具，或是許多人一同圍在火堆旁時，這都是一種實用的烹調方式。

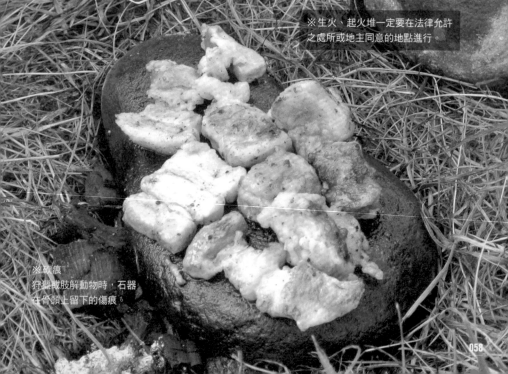

※生火、起火堆一定要在法律允許之處所或地主同意的地點進行。

※砍痕
狩獵或肢解動物時，石器在骨頭上留下的傷痕。

058

# 如何用石頭平底鍋烹調食物

準備物品

- **20～30 cm的平坦石頭兩塊以上**
  （太大塊的話搬起來會很辛苦）
- **肉**
  （切成一口大小以便烤熟）

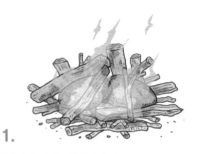

**1.**

首先生起火堆，然後在火中放入二～三塊河邊撿來的石頭。持續添柴，燒烤石頭一至二小時。順便利用這段時間炊煮米飯的話，味道應該也不錯。

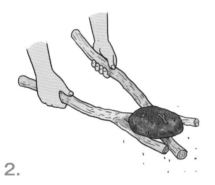

**2.**

等到石頭燒得差不多了，將石頭從火中取出，要小心別被燙到了。若有鏟子之類的工具會更方便。用杉葉或松葉等將石頭表面清理乾淨後，便可放上肉。

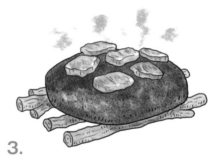

**3.**

肉放在石頭上烤一段時間後，若火力變弱了，便用新的石頭替換。用過的石頭再放回火堆中，這樣交互輪替慢慢將肉烤熟。

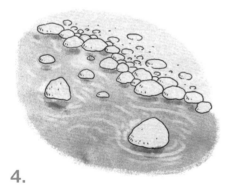

**4.**

使用完畢的石頭要清除掉表面的焦痕，然後放回河邊。水庫洩洪或颱風期間上漲的河水會削磨石頭表面，讓石頭自然回復原本的狀態。

**多形松塔牛肝菌**

**玉簪**
（圓葉玉簪）

※肉會自然滲出油脂，因此不用再放油。
　與玉簪、多形松塔牛肝菌等山蔬一同燒
　烤也十分美味。

# 天狗巢的妙用

## 別出心裁的火堆燃料

若樹木感染了簇葉病，枝葉會枯萎，這些枯枝呈現的樣貌在日本自古以來被稱為「天狗巢」，在歐美則有「巫婆的掃帚」之稱。其特色是經常會從櫻樹或樺木的樹幹、樹枝長出掃帚狀的密集細枝，有時也會從樹的根部或樹瘤處長出來。這種細枝經過乾燥後非常好燃燒，和白樺的樹皮同樣是極為好用的火堆燃料。尤其是從樺木長出來的天狗巢，即使被雨淋濕了，依舊十分好燒。大概只要有兩束天狗巢，馬上就能點著木柴了。點燃的時候，火焰會一下子擴散開來，因此在風大的時候要多加注意。

順便告訴大家，雖然天狗巢看起來與寄生植物「槲寄生」相似，但其實簇葉病是一種黴菌（外囊菌）所引起的。一旦感染了簇葉病，樹木便會逐漸衰弱，最終枯死。染病的樹木會將孢子往自己的樹枝與其他樹木擴散，因此對樹木而言僅有百害而無一利。若發現有樹木感染，盡快從與樹幹相連的部分切割乾淨比較好（如果有樹瘤的話，連同樹瘤一起切除）。由於常有蜈蚣等昆蟲躲在樹枝間，建議要切割前先用鋸子的柄敲打。孢子不易飛散的秋、冬，正是最適合切除、生火堆的季節。

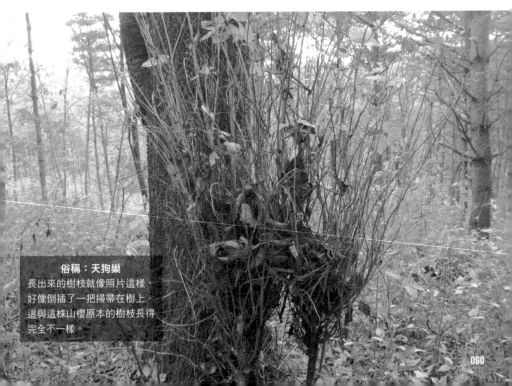

**俗稱：天狗巢**
長出來的樹枝就像照片這樣，好像倒插了一把掃帚在樹上。這與這株山櫻原本的樹枝長得完全不一樣。

# 天狗巢的使用方法

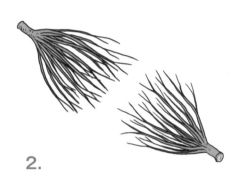

**1.**

用鋸子從與樹幹相連處切割乾淨。

**2.**

小的建議準備兩束，大的話一束就夠了。

**3.**

將兩束相對插在一起。

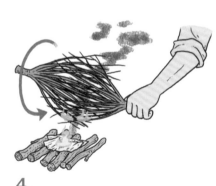

**4.**

拿在略高於火種的位置，一面旋轉一面讓各處都點到火。這時候要特別注意風向。

※ 先準備好白樺樹皮或麻繩等易燃物做成的火種。

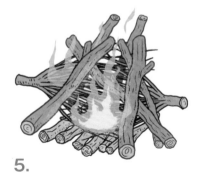

**5.**

火焰開始擴及各處後，慢慢焚燒事先準備好的木柴。接著再藉由用管子吹氣等方式送入空氣，讓火勢變大。

# 如何生起火堆與熄滅火堆

## 學會在野外正確用火

當人類告別了在野外炊煮的生活後，便不懂得如何利用大自然中的材料生火了。絕大多數的人也不知道哪裡可以找到易燃物、如何在下雨或下雪的環境中生火……等這些古時候每個人一定都會的技巧。

如果有新的東西出現，取代了不再與生活有連結的知識或技術，這些知識與技術便會隨著時代自然消逝。這在有電、瓦斯等便利能源的現代，也是無可奈何的事。但是，人類曾經過著在洞穴、森林、荒野生火的生活長達數千年。我想，這些已經烙印至本能中的經驗，是不會輕易消失的。

在這個什麼東西都能輕鬆取得的時代，有人會刻意想要置身於不便、危險的環境，正是因為我們過去曾有在這種狀況下生活的經驗。

當然，並不是任何地方都能生火、野炊，不論是環境或焚火後的處理、對於景觀的顧慮等，大家不妨透過野地生活技藝重新思考符合這時代的做法。

只要學會了在野外安全生火的基本原則，不論遭逢災害、遇難，或平時使用焚火台生火時，一定都能派上用場。因此我決定在本單元帶大家重新回顧這項野營的必學技巧。

# 如何生火堆（不使用焚火台）

**準備物品**

・鋸子與小刀
・皮手套
・生火用具
（火絨、火柴等）
・水

※請在可以直接於地面
生火的地點進行。

### 1.

生火前先像上圖所畫的，收集木柴並依粗細區分。如果要野炊的話，準備兩根直徑約20cm的木柴會方便許多。

### 2.

在半徑1.5～2m的範圍中，將地面上所有易燃物全數清除。若有枯萎的草、落葉等，可用樹枝等充當掃把，清掃至可以看見泥土地面為止。在風勢助長下，火勢有時會往地面延燒約1m。

1.5～2m

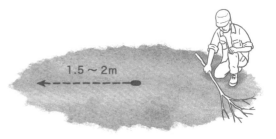

### 3.

決定好生火堆的地點後，就像圖中畫的，排列樹枝打底。在雪地生火堆時，這樣做能更容易把火生起來。建議這時先準備好火絨（白樺樹皮或麻繩等）幫助燃燒。

風的流向

### 4.

在火堆兩側擺放兩根木材，如此一來可以在中間製造出空氣的通道，火更容易燒起來。要野炊的話也可以將烤架等器具架在這兩根木材上。

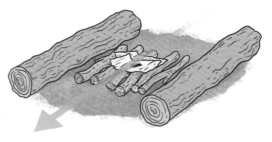

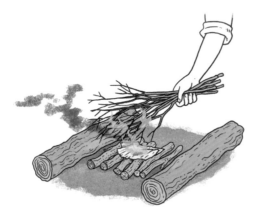

## 5.

點燃火絨後，接著點當作火堆燃料用的細枝。直接把細枝放到火上的話，火有可能會熄滅，因此要拿著細枝，與火堆保持一點距離，等細枝上的火蔓延開了再輕輕放下。

## 6.

當作燃料的細枝都燒起來後，立即大量放下較粗的樹枝，讓火勢遍及所有木柴。

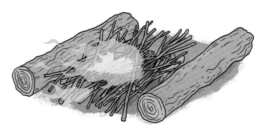

## 7.

當火勢蔓延開來了，再放入更粗的樹枝。這時候不要客氣，有多少就放多少，讓火變得更大。如此一來，就像底下鋪了炭床，即使下雨火也不會熄滅。此時可以像圖中畫的，將之後要用的木柴放在火堆旁乾燥，這樣會更好燒。

## 8.

火勢穩定後，生火便大功告成了。接下來就陸續將烘乾的木柴放進火堆，避免火焰熄滅。這時候可以一面喝咖啡，一面看守火堆。只要木柴像木炭一樣確實燒紅了，就算火在中途熄滅，僅需再送入空氣，火焰便會重新出現。

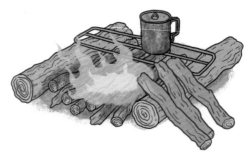

# 如何熄滅火堆

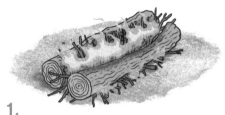

## 1.

如同上圖所畫的，兩側最粗的木材往中央移動，當作添入火堆的木柴，使其燃燒殆盡。所有木柴在夜晚到隔天早上這段時間都燒成了灰的話是最理想的。這說不定是生火堆的整個過程中最歡樂的一段時間。

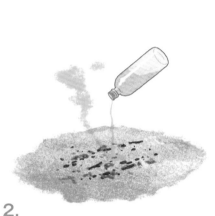

## 2.

順利的話，到了隔天就只剩下炭火的餘燼了。早上利用這些灰燼的餘熱煮壺咖啡也不錯。熄滅時要澆水確實將火滅掉。

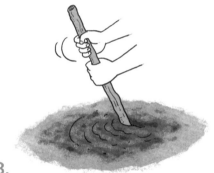

## 3.

用樹枝將灰燼與土均勻地混合攪拌，最後用手碰觸地面看看，再次確認火焰是否已熄滅。

## 4.

最後則要將地面打掃得比自己剛來到時還要乾淨。能讓人想像不到這邊曾經生過火堆的話，工作便告一段落。

※ 有的人生火堆時會用石頭堆成爐灶，但這樣會留下火堆的痕跡，之後來的人又會在同一地點有樣學樣。在同一個地方對地面反覆造成傷害，就環保的觀點而言，並不是好事。

# 使用天然素材製作帳篷的潛在風險

## 蜱蟲帶來的病毒感染症

我常看到國外的野外求生節目或野地生活技藝的書籍等，介紹如何利用倒塌的樹木及落葉之類的材料製作簡易帳篷。我可以理解，這種帳篷看起來充滿了野性氣息，讓人躍躍欲試，但有件事應該要先考慮。若考量到蜱蟲的危險性，其實這種簡易帳篷缺點也不少。

許多戶外活動相關書籍，應該都有專門的篇幅說明大自然中潛藏的危險。我之所以不直接將簡易帳篷與蜱蟲擺在一起，強調其危險性，是因為一旦這樣說了，就等於將所有戶外活動都貼上了「危險」的標籤，結果變得和

我常看到國外的野外求生節目或野地生活技藝的書籍等，介紹如何利用倒塌的樹木及落葉之類的材料，從各式各樣的資訊之中判讀樂趣背後潛在的危險了。

就接觸自然素材的危險性而言，只要思考為何每天在野外生活的古代人可以平安無事，就不難理解了。答案很簡單：因為他們擁有可以長期定居，且大小足以進行炊煮的居住空間。換句話說，用來搭建住處的自然素材等於三不五時受到煙燻，就像每天都在進行驅蟲一樣。

至於我開在頭提到的蜱蟲，尤其喜歡躲藏在落葉背面之類的空間。我進到

在都市裡一樣，處處充滿限制。關於這一點，讀者就必須依靠自身的想像力，從各式各樣的資訊之中判讀樂趣背後潛在的危險了。

就接觸自然素材的危險性而言，只要思考為何每天在野外生活的古代人可以平安無事，就不難理解了。答案很簡單：因為他們擁有可以長期定居，且大小足以進行炊煮的居住空間。換句話說，用來搭建住處的自然素材等於三不五時受到煙燻，就像每天都在進行驅蟲一樣。

深山時，會盡可能不要將背包放到地面上，休息時也不會直接席地而坐。不在意這些細節，至今也都平安無事的人，只是碰巧運氣好而已。如果被蜱蟲咬了，發高燒的話還算小事，某些感染症甚至有致死的風險。

簡易帳篷的另一項風險是，如果要在附近生火的話，尤其得要注意。落葉之類的素材一旦著了火，火勢會迅速蔓延開。真要製作這種簡易帳篷的話，以上提到的這些事情都應該多加注意。

**不用放下背包也可以拿出背包中的物品**

**2.**
將背包轉至身體正面用手拿著。

**1.**
不要解開腰部的束帶，從肩背帶中抽出雙手。

※ 經蜱蟲傳染的發熱伴血小板減少綜合症（STFS）尤其要特別留意。

# 動手打造各種物品

THE PIPE

這一章要介紹的物品,並非全都對戶外活動有直接幫助。不過我認為,從中感受到的愉悅及趣味,也是製作一樣物品不可或缺的元素。

# 樹的種類與特徵

## 適合製作物品的樹木

基本上，什麼樹都可以用於野地生活技藝，不過如果了解各種樹木的特徵，相信應該更能製作出符合其用途的物品。這邊不是要進行樹木的學術性說明，而是針對更適合用來製作物品的樹木種類做解說。

另外，由於製作各式物品常會用到活的樹木，因此我也打算介紹要怎麼做，才不會在砍下樹枝時傷到樹木。

要提升野地生活技藝的技術，不是只有靠累積知識、學習如何運用工具等手段，培養觀察力仔細審視能在各種狀況下幫助我們的大自然，也同樣非常重要。

**瓜皮楓**
這是一種我常用來製作物品的樹木。瓜皮楓為落葉喬木，分布範圍自本州至九州，特徵是樹皮上的瓜皮狀花紋，常像照片所拍的成群生長。瓜皮楓容易用小刀加工，樹皮也很好剝，因此非常適合野地生活技藝。

**Y字形樹枝**
瓜皮楓比較容易找到比直的Y字形樹枝，在製作物品時非常實用。

# 白樺樹及其用途

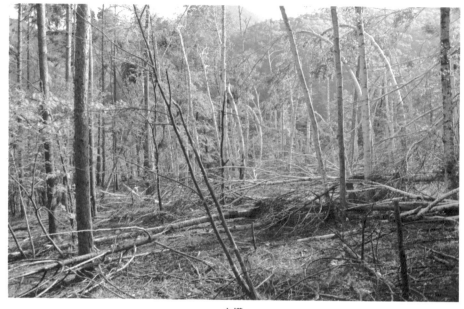

**白樺**

白樺少有大樹徑的樹木，而且容易長得彎曲歪斜，因此一般幾乎不會當作木材使用。白樺的生長雖快，但相對地壽命短（約數十年），也容易腐爛。腐朽的白樺會就這樣腐爛，有的可作為木柴、木炭等燃料使用。不過，白樺的樹皮相當耐水，且具有防腐效果，常用於白樺木的工藝品等。另外，因為油脂含量多，燃燒效果好，白樺樹皮也被當作天然火種使用。由於就算是濕的也能點著火，所以山上只要有樺樹的話，生火堆時就不用傷腦筋了。

|  | 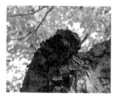 | 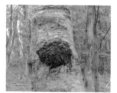 |  |
|---|---|---|---|
| **木蹄層孔菌** | **白樺茸** | **樺樹的樹瘤** | **遼東樺** |

**木蹄層孔菌**

附著於腐朽的樺樹上，日文又稱為火口茸。自古以來就是火絨的材料，但必須經過加工才能使用，會稍微花些工夫。

**白樺茸**

和木蹄層孔菌一樣可做成火絨，只需乾燥就能使用。由於白樺茸會不斷吸收樹木的養分、成長變大，最終導致樹木枯竭，因此切下來比較好。

**樺樹的樹瘤**

樹瘤常用來製作 kuksa 原木杯等工藝品，其中又以帶有名為葡萄紋的斑點狀紋路者最好用。樹瘤對於樹木而言是一種疾病，因此切掉會比較好。

**遼東樺**

山上偶爾會有遼東樺（日文稱為峰榛、斧折樺）這種稀有的樺樹。遼東樺硬度可媲美黃楊木，是木曾地方製作傳統木梳的材料，因而聞名。具有樹脂般的強度。

## 如何正確鋸下樹枝

將對於樹木的傷害降到最低

讓樹木的「癒傷組織」發揮作用

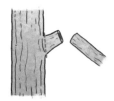

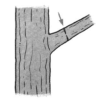

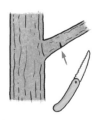

**3.**
鋸斷之後還要再鋸一次，否則樹皮會連著樹枝一起被扒下來。

**2.**
接著從上方鋸。

**1.**
先依上圖畫的方式，鋸子從樹枝下方鋸入一半。

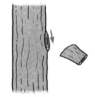

**6.**
經過約4～5年，樹皮會完全包覆住斷面。這樣能防止樹木從切口處腐朽、腐爛。

**5.**
如此一來，樹皮就會像上圖畫的，經年累月逐漸將鋸斷的部分包覆起來。

**4.**
沿樹枝與樹幹相連的部分將剩餘的樹枝鋸乾淨。

## 鋸下樹枝的錯誤範例

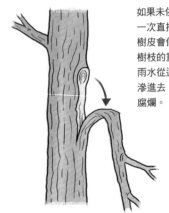

如果未依照1～3的方式，一次直接鋸斷樹枝的話，樹皮會像左圖畫的，因為樹枝的重量而被扒下來。雨水從這個被扒開的地方滲進去，不久後樹木便會腐爛。

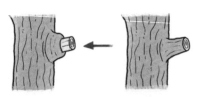

如果鋸了樹枝後又留下一截的話，會變成像上圖那樣。樹木也會從這截殘留的樹枝開始腐爛，最後影響到整棵樹。

## 扇榫

榫孔

榫頭

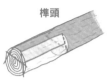

先準備兩根想以圖中所畫的方式連接的木條。用鋸子依紅色虛線所示鋸出切痕，接著用刀子削去紅色實線的部分。

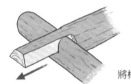

將榫頭與榫孔相嵌便完成了。

## 鳩尾榫

榫孔

榫頭

與扇榫一樣，準備兩根想連接在一起的木條。用鋸子依紅色虛線所示鋸出切痕，接著用刀子削去紅色實線的部分。

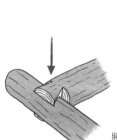

這兩種榫接方式可以應用在框鋸、營燈架、三腳架等各種物品的製作上。

將榫頭推入榫孔便完成了。

## 木椿

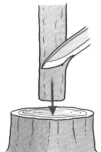

**1.**
刀子斜斜切入樹枝不要拔出來，樹枝往可以當成底座的平面敲下去。

**2.**
如此一來，不用花力氣也能切下樹枝的一角。用這個方法的話，即便是力氣較小的女性或兒童，也能安全、有效率地製作木椿。

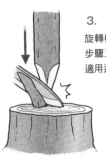

**3.**
旋轉樹枝，重複上面的步驟三至四次。斧頭也適用這個方法。

**4.**
切出像上圖那樣的尖端便完成了。

## 斜邊切割
## （V字形溝槽）

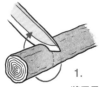

**1.**
將刀子切入樹枝並旋轉一至二圈，刻出切痕。

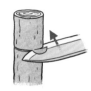

**2.**
刀子沿著切痕一點一點地往裡刻。

**3.**
將刀子切入樹枝並旋轉一至二圈，刻出切痕。

## 可以當作營釘

木頭營釘在雨水打濕的地面或砂地尤其有用。

※打算用好幾次的話，尖端可以稍微用火燒過使其炭化，這樣會更耐用。

# 做出掛鉤架也不是難事

# 可調整高度的掛鉤（自在鉤）

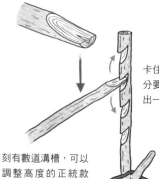

卡住掛鉤的前端部分要像圖中那樣刻出一道溝。

刻有數道溝槽，可以調整高度的正統款式。實際上，高度只要能兩段調整，大概就很夠用了。

這種掛鉤架是靠樹枝的部分調整高度，因此只要刻一道溝槽就夠了。製作起來很輕鬆，我十分推薦。

**多加磨練你的技巧**

像這樣用一根樹枝，就能練習刻出溝槽、製作榫頭或榫孔等各種技巧。努力練習吧。

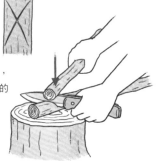

**1.**
以背敲的方式，刻出深入樹枝的X形刀痕。

**2.**
用刀子沿其中一個方向一點一點地往裡刻。

正面　　　　　側面

**3.**
如圖中畫的，前端呈V字形的話便完成了。

# 藤蔓的種類與應用方式

## 木本性與草本性

藤蔓自古以來就是繩索的替代品，也有很多人會用在野地生活技藝。要在大自然中就地取材時，如果沒有了解其性質就貿然使用的話，有可能遭逢意想不到的意外或受傷，因此我想在這個單元說明藤蔓的種類與性質。

藤蔓大致上可分為木本性與草本性兩種。每年會變粗、木質化的山藤、五葉木通、紫葛等，屬於木本的藤蔓。由於具耐久性、強韌，要用來代替繩索的話，以木本的藤蔓為佳。我在製作輪樑的時候也會使用。

而葛、雞屎藤、蘿藦等草本藤蔓則十分柔軟，容易纏繞，適合用在三腳架或細的東西上。但相對地，草本藤蔓因不耐乾燥，所以不適合

用於長期搭設的帳篷，或要能承受力道的物品等要求強度的用途，建議使用於暫時性的物品上。每種素材都有其優缺點，對此理解並善加利用，可說是野地生活技藝的真髓。

順帶一提，雖說每種素材都有各自的優缺點，不過野生環境中自然也存在對人類而言只有「缺點」的素材。在各種藤蔓之中，我希望大家特別要注意藤漆。這是一種只要碰觸到就會導致皮膚發炎的植物，要避免接近。原本想打造舒適的野營環境，結果卻留下慘痛回憶的話，心裡肯定會空虛不已。

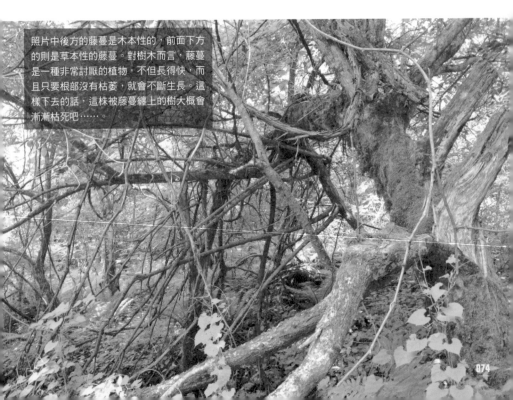

照片中後方的藤蔓是木本性的，前面下方的則是草本性的藤蔓。對樹木而言，藤蔓是一種非常討厭的植物，不但長得快，而且只要根部沒有枯萎，就會不斷生長。這樣下去的話，這株被藤蔓纏繞上的樹大概會漸漸枯死吧……。

# 藤蔓的基本用法

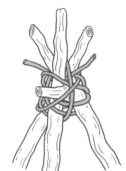

## 1. 不要打結

你有沒有遇過要用藤蔓將物品綑在一起時，藤蔓打結了卻一下就鬆開，怎麼弄都弄不好的狀況呢？這是因為藤蔓不能直接當成繩索來用。藤蔓本身原本就是以相互纏繞，而非打結綑綁的方式連結起來的，因此只要有樣學樣用纏繞的就行了，不需要打結。

## 3. 不要讓藤蔓乾掉

若要長期使用，每天需澆水一次，避免藤蔓乾掉。

## 2. 木本與草本藤蔓用途不同

需要承受大的力道或重量的地方，使用木本藤蔓；承受的力道或重量相對較輕的地方，可以使用容易纏繞的草本藤蔓。

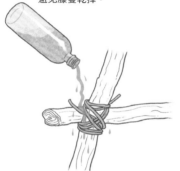

## 4. 根蔓適合細膩的加工

如果要製作籃子之類作工較細的物品，選用相對筆直的根蔓為佳。枝蔓因多彎曲，並不適合。

枝蔓

※某些藤蔓會導致皮膚發炎，採集時要記得戴手套。

根蔓

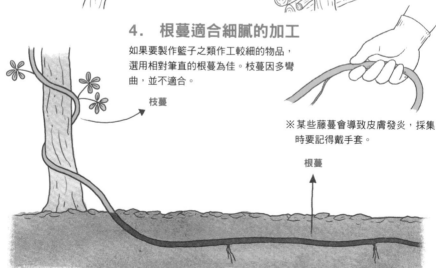

# 製作移動式掛鉤架

## 可移動、可站立的掛鉤架

我過去曾製作過各式各樣的掛鉤架，這些作品有一項共通點，就是在一個地方架好了之後，要移動到其他地點就會變得相當麻煩。

一般常見的三腳架如果是大型的，高度通常不低，移動時必須攜帶三支長長的棍子。而且，搭起來會佔用不少空間，卻只能吊掛一個鍋子，所以我已經不太使用了。

另外也有一種將Y字形樹枝插入地面做成的掛鉤架，可是萬一遇到沒有辦法插進地面的狀況，就完全沒用了。

因此我想出了移動式的掛鉤架。這種掛鉤架可以自行站立，即使吊掛著鍋子也只要一隻手就能拿起來移動。吊掛的掛鉤只要花點心思，就能調整高度。製作所需的工具只有小刀與鋸子，也用不到複雜的繩結，僅需懂得製作本書也有介紹的扇樺（P.71），每個人都能輕易製作出來，可說是完全符合野地生活技藝風格的掛鉤架。製作方式會在下一頁介紹。

愈是辛苦、麻煩的狀況，我的腦袋愈常冒出這類點子。這種掛鉤架也可以架設在室內展示，相當便利。

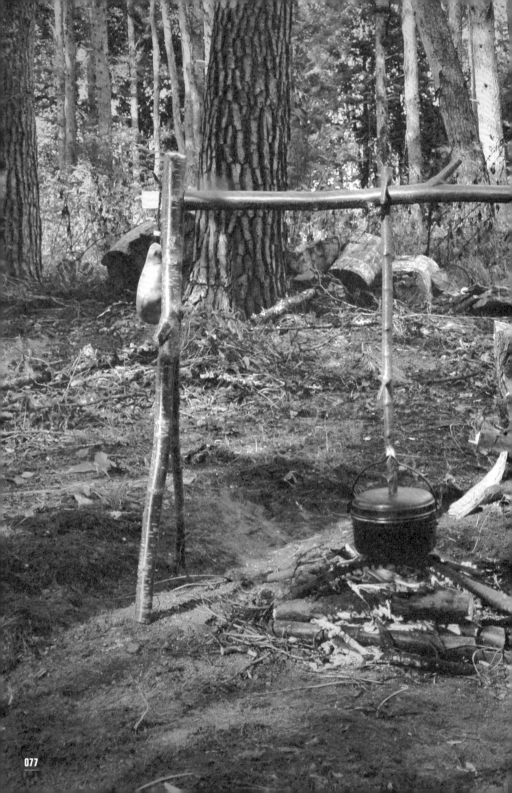

# 移動式掛鉤架的製作方式

③ 榫頭

② ①

榫頭

榫孔 榫孔 扇榫

### 1.

首先準備①～③的形狀的樹枝。①
與②的Ｙ字形部分是架腳，因此要
先鋸成一致的長度。③的樹枝是用
來連接①與②的橫樑，兩端要做出
扇榫的榫頭。而①與②則要比照圖
中的位置做出讓橫樑嵌合的榫孔。

※製作方式請參閱P71。

### 2.

完成榫頭與榫孔後，如圖示嵌合
③的樹枝與①和②。訣竅在於榫
接的部分可以做得緊一點，嵌合
時另外拿一根樹枝敲打，讓榫頭
嵌入榫孔。

② ③ ①

※③選擇粗一點的樹枝會
比較好。如果有分叉出
去的部分，不要完全切
掉，稍微保留一截，這
樣在要勾住或掛東西時
很方便。

### 3.

立在地面上會晃動的話，就用鋸
子微調架腳長度。架腳可以站穩
的話便完成了。

# 掛鉤的使用方式

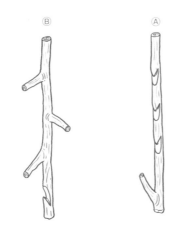

Ⓑ

Ⓐ

掛鉤的溝槽
※ 參閱P73。

以下介紹的Ⓐ與Ⓑ都是可以調整鍋子高度的掛鉤。Ⓐ在使用時要搭配普魯士結。另外，雖然Ⓐ要刻好幾道溝槽，製作比較費工，但比較能自由調整高度。Ⓑ則是利用了樹枝本身的形狀製作而成。雖然只需挖出一道溝槽，製作較容易，但要找到圖中這樣分叉間隔恰到好處的樹枝，就只能憑運氣了。

掛鉤架可以整個移動的話，好處多多。像突然下雨或風向改變等，需要搬動的狀況其實出乎意料地多。另外，這種掛鉤架可以比三腳架掛更多東西，空間運用上也便利許多。

**普魯士結**
以普魯士結（參閱P51）套住掛鉤上的溝槽，便能調整高度。

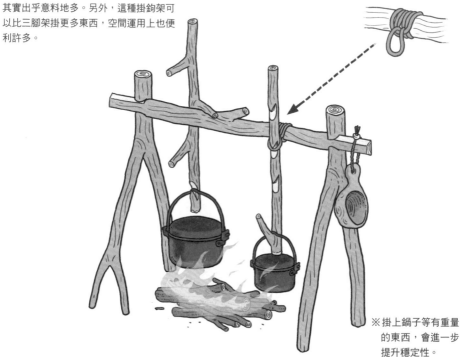

※掛上鍋子等有重量
的東西，會進一步
提升穩定性。

# 三角框鋸
## 一下就能輕鬆做好

框鋸算是野地生活技藝中相當普遍的一種自製物品。只要有線鋸的鋸條與繩索，在野外就能做出可以鋸木材的鋸子。若想減輕行李的重量，這應該是個滿有效的方法。

不過，製作一般常見的框鋸其實比想像中麻煩，因此我試著思考有沒有辦法簡單一點，最後想出了三角框鋸。製作框鋸通常要使用繩索，三角框鋸則是以環首螺釘代替。由於只有一個地方會用到榫接，因此熟練的話，約十分鐘就能做好。這種三角框鋸的切割能力不輸一般框鋸，而且製作簡單，希望大家都能學會。

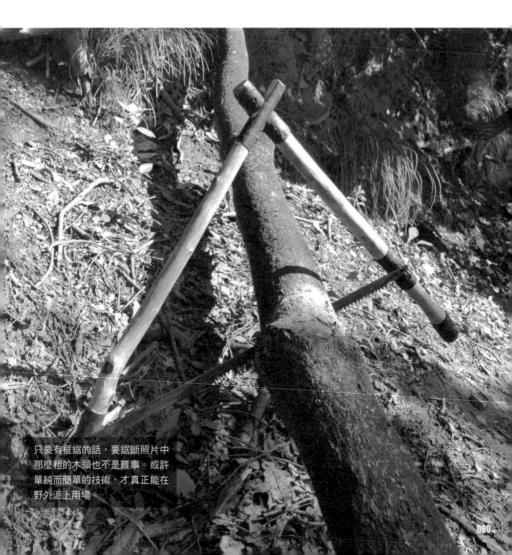

只要有框鋸的話，要鋸斷照片中那麼粗的木頭也不是難事。或許單純而簡單的技術，才真正能在野外派上用場。

# 三角框鋸的製作方式

**準備物品**

- 未經乾燥的木材
  約 1 m（闊葉樹）
- BAHCO 線鋸 510 用
  鋸條
- 環首螺釘 2 個

**1.**
用鋸子從中央鋸開樹枝，
粗的那一頭當作握把。

**榫孔**
像在使用鑿子一樣
敲打小刀，就能輕
易挖出榫孔。

鋸子斜斜鋸進樹枝至
大約一半處。

做成鳩尾形。

**2.**
為了將樹枝連接在一起，前端要做成
鳩尾榫（參閱 P71）。建議做得稍緊
一些以避免鬆脫。

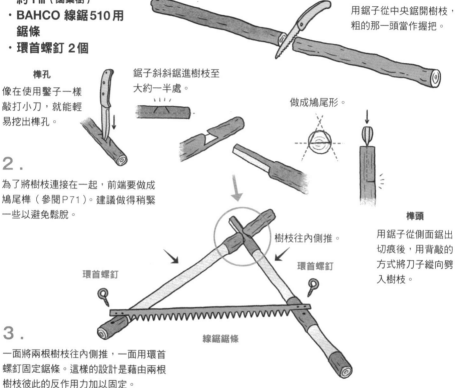

樹枝往內側推。

**榫頭**
用鋸子從側面鋸出
切痕後，用背敲的
方式將刀子縱向劈
入樹枝。

環首螺釘　　　　　　　　環首螺釘

線鋸鋸條

**3.**
一面將兩根樹枝往內側推，一面用環首
螺釘固定鋸條。這樣的設計是藉由兩根
樹枝彼此的反作用力加以固定。

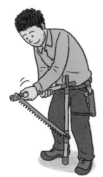

**組裝時的重點**
安裝鋸條時，轉緊其中一邊
的環首螺釘後，一面壓著整
個三角框鋸抵住地面，再一
面轉緊另一邊的環首螺釘，
這樣組裝起來比較不費力且
安全。

三角框鋸在製作防風牆之類的大型物品時
也很好用。

# 進行皮革加工所需的工具

## 工欲善其事，必先利其器

在野地生活技藝中，皮革常用來製作刀鞘、小袋子等物品。這個單元我要介紹的是皮革加工所需要的最低限度的工具，以及可以簡單製作出手工皮件的方法。

左邊列出的是我進行皮革加工時常用的工具，供各位讀者做參考。只要備齊這些工具，就能製作出大部分在野外所需的皮件。

先不論技術好壞，不管什麼東西，終究是自己做的用起來會更有感情。

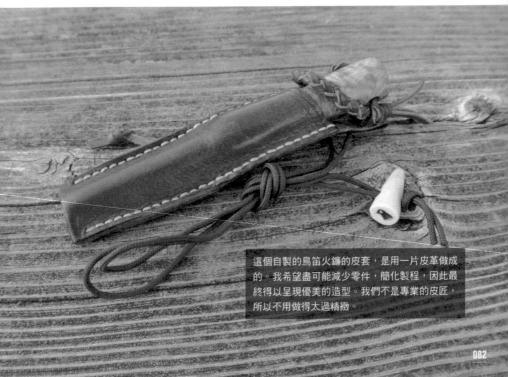

縫紉錐

手縫用蠟線

手縫針

切出刀（單刃）

菱斬

沖孔圓斬

四合扣

四合扣衝鈕器

環狀台

其他需要物品
槌子／鉗子／橡膠板／砂紙／金屬用銼刀
／蜜蠟／瞬間膠／金屬尺／打火機

這個自製的鳥笛火鐮的皮套，是用一片皮革做成的。我希望盡可能減少零件，簡化製程，因此最終得以呈現優美的造型。我們不是專業的皮匠，所以不用做得太過精緻。

## 切割

**切出刀**
**（單刃）**

**2.**

像上圖畫的，單刃刀可以垂直切割。
而且刀刃也比較容易抵住紙樣或尺。

**1.**

不要一次切到底，分成一段一段切
比較不容易失敗。

## 鑽孔

如果是幾片比較厚的皮革疊
在一起，也可以用錐子從背
面鑽孔貫穿。

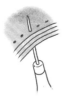 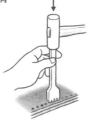 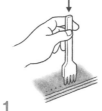

**2.**

模擬好後，用槌子敲打菱斬正式鑽出孔洞。下
面記得先墊上橡膠板以隔音並防止皮革損傷。

**1.**

用菱斬真正鑽下去前，先模擬比劃
一下才不會出錯。

## 縫合

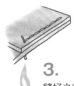

**1.**

參考下圖以手縫針縫合。

**3.**

縫好之後將線剪斷，用打
火機之類的工具燒一燒線
頭，防止線鬆開。

**2.**

縫到底之後再回頭縫至起頭處。
如果針不好穿過孔洞的話，可以
用鉗子夾住針，操作起來會比較
容易。

## 封邊

**2.**

依圖中方式，耐心地以竹棒來回
摩擦進行研磨。皮革乾了之後，
塗上蜜蠟再繼續研磨。磨到光滑
美觀後，封邊便大功告成。

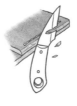

**1.**

參考左圖，使用小刀或
砂紙將邊角削圓。處理
好之後，以水沾濕要收
邊的面。

# 彎勾木雕刀的刀鞘

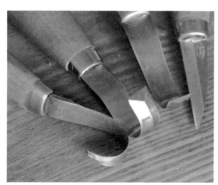

彎勾木雕刀和一般的刀子不同，刀身呈現特殊的彎曲形狀，也因為這樣，許多刀都沒有附刀鞘。既然這樣，大家不妨試著自己動手製作皮革刀鞘。照片中的彎勾木雕刀全都是 MORAKNIV 這個品牌的，刀尖有重新磨過，使其較圓潤，以避免傷到雕刻面。

準備物品

・皮革（約1.5mm厚） ・手縫針
・手縫線 ・菱斬 ・槌子
・小刀 ・金屬用銼刀 ・砂紙
・四合扣（∅13mm）
・四合扣衝鈕器（小）
・環狀台 ・瞬間膠 ・蜜蠟
・打火機

磨彎勾木雕刀要用圓磨刀石。

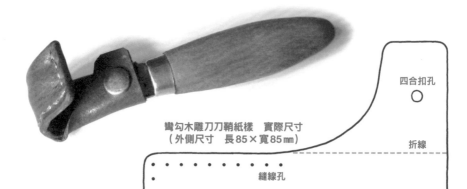

彎勾木雕刀刀鞘紙樣　實際尺寸
（外側尺寸　長85×寬85mm）

四合扣孔

折線

縫線孔

折線

四合扣孔

縫線孔

皮革選用質地柔軟的為佳，硬的皮革會不容易凹折。縫合之後再鑽四合扣的孔，比較方便後續的位置調整。縫針的穿線方式參閱 P90。最後不要忘了封邊。製作這類物品時的基本觀念，就是要記得盡量減少製程與零件。

# 如何安裝四合扣

四合扣像右圖1與2所畫的,是由公扣、母扣、面扣、底扣等四個零件構成。面扣和底扣的管子長度如果和皮革的厚度配合不起來,衝鈕的時候會歪掉,可以用金屬用銼刀磨掉圖中的紅色部分進行調整。

**1.**

打入面扣時凹的那一面要朝上。

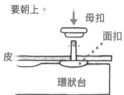

**用衝鈕器安裝四合扣**

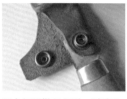

四合扣要裝得好看,訣竅在於力道放輕、一點一點仔細地敲打。下面鋪上橡膠板可以降低敲打時的聲響。

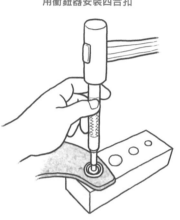

**2.**

打入底扣時平坦面要朝上。

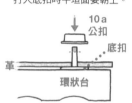

# 皮革圓珠繩扣

許多戶外用品的繩扣都是高科技的塑膠材質製成的,用在野地生活技藝之類,以皮革、木頭製作的物品上,有時會讓人感覺不太搭。因此我常使用皮革製成的圓珠繩扣。藉由皮革本身的磨擦就能固定住繩子,製作方式也很簡單,我十分推薦。

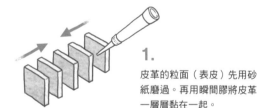

**1.**

皮革的粒面(表皮)先用砂紙磨過。再用瞬間膠將皮革一層層黏在一起。

**2.**

按壓住皮革直到乾透為止。乾了之後,配合要穿過的繩子的尺寸,用鑽子在中央鑽孔。

**3.**

用小刀等工具削去稜角後,以砂紙將表面磨至光滑。

**4.**

最後塗上蜜蠟,用手指研磨便完成了。

# 狸貓獸皮坐墊

## 為野地生活技藝增添和風元素

過去沒有GORE-TEX之類的高科技材質的時代，在山上修行的僧侶或獵人會將獸皮坐墊綁在腰間，用來防寒兼防水，因此獸皮坐墊是十分優秀的戶外用品。我尊敬的山岳攝影家田淵行男老師，過去也會使用長鬃山羊的獸皮坐墊，這件事有照片可以證明。

照片中的獸皮坐墊是兩張獸皮縫合製成的，兩層獸皮之間像是一個袋子般，可以用來裝火堆生火用的樺樹皮等物品。

我在山上野營時也會以獸皮坐墊搭配睡墊使用，將獸皮坐墊鋪在下半身，以達到幫助隔熱的效

**狸貓獸皮坐墊**
照片中的獸皮坐墊，毛皮取自兩隻遭路殺的狸貓，是我自己剝皮、鞣製而成。即使直接鋪在雪上，坐起來也完全不會冷。動物在大自然中的生存能力總是令我驚訝不已。冬天在山上鋪著這塊墊子坐在地上畫畫，感覺特別得心應手。順便分享一下，長鬃山羊的毛比較硬，狸貓的毛則比較軟、彈，摸起來很舒服。

※路殺是指野生動物在馬路上遭車輛撞擊而生去生命。

果。如此一來，就算是冬天的北阿爾卑斯山脈，也不用怕地面傳來的寒意。

一般市售的動物毛皮已經去除了油脂，是用來做毯子、墊子或衣服的材料，不適合製作野外活動用的獸皮坐墊。這種加工過的毛皮因為表面的毛不含油脂，不具防水效果，在野外使用會弄濕。要分辨有沒有去除油脂的話，可以用手觸摸有毛的那一面與反面。若有濕潤感，應該就是沒有去除油脂的獸皮。

獸皮坐墊和草鞋一樣，都是近乎失傳的戶外用品，只有在博物館或資料館之類的地方，才看得到實物。原本的製作方式及當時的用法沒有什麼資料保留下來，不同地方似乎也有所出入，研究起來相當有意思。

# 製作獸皮坐墊　鞣皮篇

## 準備物品

- **狸貓 兩隻**（遭路殺者）
- **拋棄式橡膠手套**（剝皮時使用）
- **小刀**（可煮沸者）
- **鹽 一袋**
- **燒明礬 200公克**（製作明礬水用）
- **水桶**（附蓋）
- **夾板與釘子**
- **苦茶油**

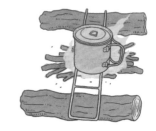

毛皮不要放得離火太近，以免燒起來。

## 1.

剝皮前要先生火堆，以煙燻除附著在狸貓身上的蜱蟲。燻掉了一定程度的蜱蟲後，仿照圖中的紅線，用刀子從喉嚨往腹部方向劃，一直到肛門。這時要注意，不要劃破胃、腸等內臟。製作獸皮坐墊不需要用到頭與尾巴。

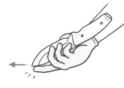

刀子的拿法。要用食指抵著刀尖切。

蜱蟲會趁人不注意的時候附著上來，要多加留意。

## 2.

剝下了皮後，再次用火堆的煙燻除蜱蟲。接著把皮鋪在夾板上，用刀子削去附著在皮上的肉與脂肪。這時要注意的是，如果脂肪全都去除乾淨的話，就單單只剩下皮而已了，所以要保留一些。

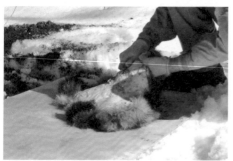

我會在剝完皮後將屍骸埋進土中。（也可以做成骨骼標本等。）

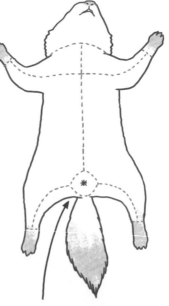

狸貓和鼬等食肉目動物的肛門腺是產生臭味的來源，要連同生殖器官一同切除。

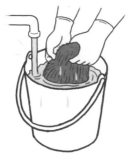

**4.**

皮泡入裝有溫水的水桶中，並用手輕輕搓洗有毛髮的那一面。浸泡時間為一天。

**3.**

去除了多餘的肉與脂肪後，以大量的鹽抹滿整張皮，然後用報紙包住一至二天，逼出多餘水分。在抹了鹽巴的狀態下冷藏，可以保存半年，但還是建議盡快進行鞣皮作業，這樣完成時的毛髮狀態會比較好。

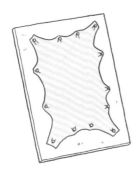

**6.**

要判斷鞣皮是否告一段落，可以用力捏住皮，如果會出現折痕、變白，就代表完成了。徹底擰乾脫水之後，用釘子釘在夾板上攤平加以乾燥。

皮可以用重物壓著，以免浮起來。

**5.**

將兩公升的水、燒明礬200公克與鹽20公克裝進鍋子煮沸製作鞣皮液。充分冷卻後，有肉的那面朝下，泡在鞣皮液中約一週。浸泡時每天要攪拌一次。

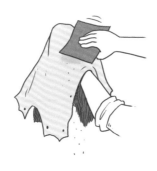

**8.**

完全乾燥後，內側那一面會凹凸不平，或是還殘留多餘的肉，要用砂紙磨平整。最後以苦茶油抹遍整張皮，包括有毛髮那一面，讓苦茶油滲進皮革中，鞣皮作業便大功告成。

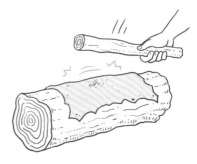

**7.**

如果完全乾燥的話，皮會變得太硬，因此要在還沒有乾透時以棒子敲打，並用手揉散，使皮變軟。

# 製作獸皮坐墊　縫製篇

## 準備物品

- **鞣製完成的狸貓皮 兩張**
- **縫紉針**（皮革用）
- **縫紉線**（皮革用）
- **菱斬**
- **真田繩**（袋織）
- **皮革**（裁剩的零碎皮革）

**1.**

按照圖中畫的，依①～④的順序將線穿過縫紉針。這樣能讓線不容易從針上脫落。

從線的中間刺穿過去。

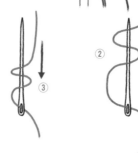

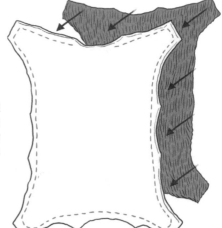

**2.**

兩張皮革有毛的那一面朝內相對，依圖中紅線畫的縫合在一起。四個角可以用夾子等物品固定住以避免移位，這樣會比較好縫。圖中上方沒有紅線的部分不用縫起來，要保留可以讓手臂伸進去的空間，以便保養皮革。

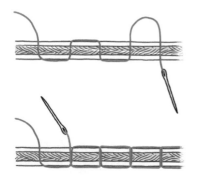

縫製方法請參考左圖，來回各縫一次。若縫到一半線不夠用了，換上新的線之後，要倒退回前兩個孔以相同方式繼續縫。

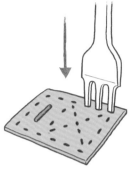

**3.**
縫完之後，手從上方的洞將內側有毛的那一面拉出來翻面。夾在縫線間的毛髮可以用針挑出來。

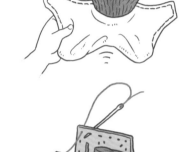

**4.**
為了讓真田繩可以和獸皮坐墊綁在一起，要製作四片圖中那樣的皮墊片。先以菱斬鑽出讓針線穿過的孔，再用刀子開一個扁長形的洞，方便真田繩穿過。

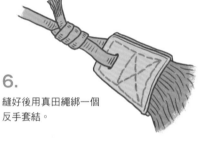

**6.**
縫好後用真田繩綁一個反手套結。

**5.**
皮墊片比照圖中的方式夾住獸皮坐墊的兩端（四肢部分），並以針線縫起來。

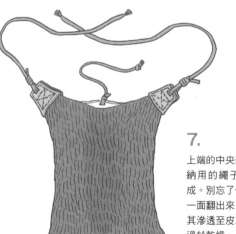

**7.**
上端的中央部分也縫上收納用的繩子，便大功告成。別忘了偶爾將裡面那一面翻出來，上苦茶油使其滲透至皮革中，以避免過於乾燥。

獸皮坐墊平常是綁在腰間垂下來，但如果遇到下雨等狀況，建議像上圖那樣捲起來收納。

# 樹瘤kuksa原木杯

## 用樹瘤做成的北歐風原木杯

野地生活技藝常見的kuksa原木杯，是北歐原住民薩米人的傳統工藝品，以樺樹的樹瘤製作而成，相信喜愛戶外活動的人應該多少有看過。收到別人贈送的kuksa原木杯可以獲得幸福這種民間傳說就姑且不提，以下我要介紹的是kuksa原木杯的具體製作方法。

市面上賣的kuksa原木杯，絕大多數都不是用樹瘤做的，而是將大株的樺樹切割為木材後製成的工藝品。這和我用尚未乾燥的樹瘤做成的kuksa原木杯在製作方法上有根本的不同。選擇使用沒乾燥的木材，是因為如果用已經乾燥過的樹瘤從頭開始做起，會硬到難以進行加工，必須動用木工機具才行。

另外，一般的kuksa原木杯似乎都有放到高濃度的鹽水裡煮過，但我並不這樣做。因為我認為，古代人應該不會為了殺菌或增加木製器皿的強度，而大量使用在當時極為珍貴的鹽。

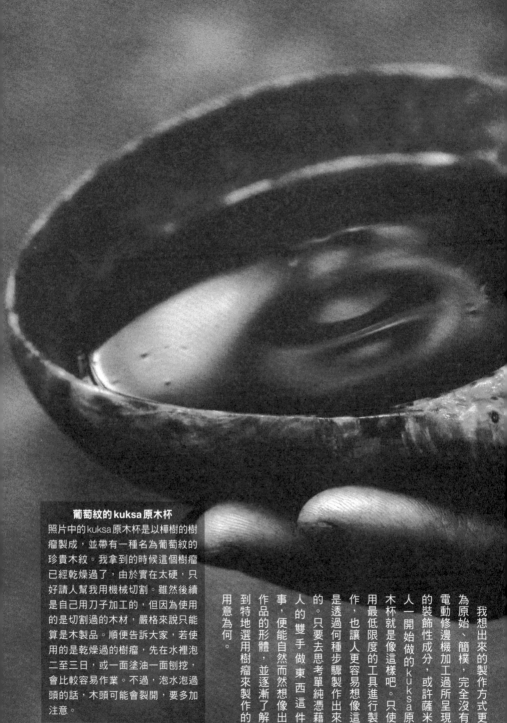

### 葡萄紋的 kuksa 原木杯

照片中的 kuksa 原木杯是以樺樹的樹瘤製成，並帶有一種名為葡萄紋的珍貴木紋。我拿到的時候這個樹瘤已經乾燥過了，由於實在太硬，只好請人幫我用機械切割。雖然後續是自己用刀子加工的，但因為使用的是切割過的木材，嚴格來說只能算是木製品。順便告訴大家，若使用的是乾燥過的樹瘤，先在水裡泡二至三日，或一面塗油一面刨挖，會比較容易作業。不過，泡水泡過頭的話，木頭可能會裂開，要多加注意。

我想出來的製作方式更為原始、簡樸，完全沒有電動修邊機加工過所呈現的裝飾性成分，或許薩米人一開始做的 kuksa 原木杯就是像這樣吧。只使用最低限度的工具進行製作，也讓人更容易想像這是透過何種步驟製作出來的。只要去思考單純憑藉人的雙手做東西這件事，便能自然而然想像出作品的形體，並逐漸了解到特地選用樹瘤來製作的用意為何。

# 如何製作 kuksa 原木杯

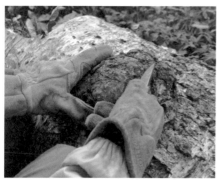

照片是用刀子削去樹皮的情景。在野外當場處理的話，就不用擔心蟲子或木屑的問題了。

白樺樹

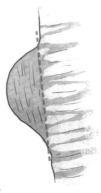

## 準備物品

- 白樺樹瘤
  （未經乾燥者）
- 皮手套
- 小刀
- 彎勾木雕刀
- 鋸銼
- 紫蘇油
- 皮繩
- 鹿角（視個人喜好）

**1.**

依圖中紅線畫的，用鋸子從與樹幹連接處將樹瘤鋸下。盡可能筆直、細心地鋸，以利後續作業進行。

使用彎勾木雕刀的訣竅是反手拿刀，以帶有旋轉的感覺一點一點刨挖，會比較好作業。使用彎勾木雕刀容易受傷，如果是初次使用，務必要戴上皮手套。

**2.**

鋸下來之後，像圖中畫的，用彎勾木雕刀挖空中間。未經乾燥的樹瘤挖起來並不難，最好可以用一至二天就完成鋸下樹瘤到挖空中間的步驟。先把中間挖掉的話，乾燥之後就不容易裂開了。

**3.**

接著配合樹瘤的形狀，從外側削切。如果完全以小刀作業太辛苦的話，像圖中那樣用鋸銼會方便不少。這時也可以先挖好讓繩子穿過的洞。

**4.**

削切出大致的形狀後，再用小刀做細部的修整。因為我喜歡手作的質感，所以不會用砂紙打磨。

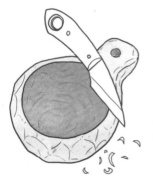

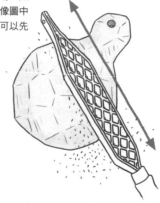

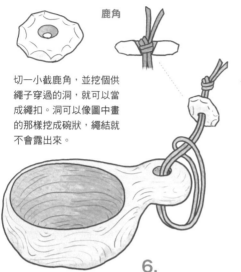

**鹿角**

切一小截鹿角，並挖個供繩子穿過的洞，就可以當成繩扣。洞可以像圖中畫的那樣挖成碗狀，繩結就不會露出來。

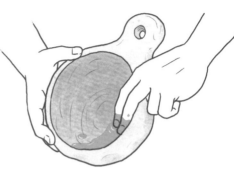

## 5.

完成刨挖、削切的步驟後，以手指塗抹紫蘇油。也可以使用核桃油或亞麻仁油等乾性油。

## 6.

最後穿過皮繩便完成了。喜歡的話，也可以加上鹿角做的繩扣。

# 填平蟲蛀的洞

## 1.

樹瘤上偶爾會有蟲蛀過的痕跡，或石頭跑進去產生的洞，有這種情況的話必須做修補。首先用鐵絲之類的東西將洞裡面掏乾淨。

## 2.

接著在洞中注入瞬間膠。

趁膠還沒有乾時用銼刀打磨，讓白樺樹皮粉末將洞填滿。像圖中畫的那樣填滿後，再次塗上瞬間膠。

## 3.

## 4.

瞬間膠完全變硬後，用刀子或銼刀削去多餘部分，如此一來修補過的地方就不會顯得突兀。

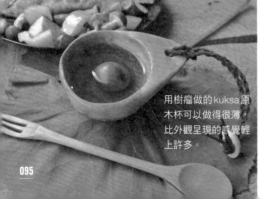

用樹瘤做的kuksa原木杯可以做得很薄比外觀呈現的感覺輕上許多。

# 藤蔓輪樏

## 在野外就能做出來

這個單元要介紹的是我在冬天使用的藤蔓輪樏。一般的輪樏是用大葉釣樟或桑木製成的，但要經過水煮、彎曲、乾燥等步驟，費時又費工。於是我便思索有沒有更簡單的方法，最後想出了這種藤蔓輪樏。

比起現代的雪鞋，我更愛穿輪樏，原因是我還要搭配冰爪一起使用。有了這樣的裝備，就算是相當斜的地方也爬得上去。而且藤蔓質地柔韌，不像木頭會折斷，也比鋁還輕。只要學會了做法，在野外只要一小時就能做出來了。雖然藤蔓輪樏的外表看起來古色古香，但在我活動的環境中，性能卻更勝現在最新的裝備。

一般輪樏大多會更寬一點，呈現圓形，但我希望能兼具機動性與一定程度的浮力，因此造型參考了阿伊努人穿在結冰雪地行走的雪鞋。由於有預想要搭配冰爪使用，所以沒有立山地方的輪樏那樣的爪子。

# 藤蔓輪樏的製作方式

**1.**

切兩條約1.5m長,少彎曲的藤蔓。將皮剝掉的話,雪比較不容易附著。趕時間的話也可以不剝。

藤蔓種類以山藤、紫葛、軟棗獼猴桃等為佳。

## 準備物品

- **木本性藤蔓**(∅30〜40mm)
- **PP繩**(∅6mm/8mm)
- **鐵絲**(不鏽鋼)
- **蜜蠟**(剝皮用)
- **鋸子**

**2.**

抓著藤蔓兩端的同時用腳踩住使其彎曲。剛切下來的藤蔓很容易弄彎,方便做成想要的形狀。經過乾燥去除水分後會變硬。

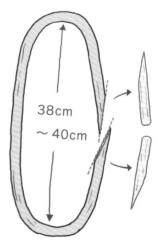

38cm
〜40cm

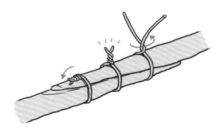

**4.**

兩端像上圖那樣對齊,以鐵絲綁在一起。由於乾燥之後會稍微縮水,因此要綁緊到鐵絲幾乎勒進去的程度。

**3.**

像圖中畫的彎成C字形後,兩端要連接的部分依圖示用鋸子斜切。

## 5.

用 PP 繩（8m）在圖中的
位置以雙套結確實綁緊。

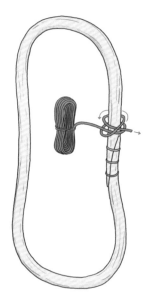

## 6.

依圖中畫的方式左右交互纏繞繩子。纏繞六至
七次後，按照→的方向穿過繩子，將剛剛纏繞
的繩子束在一起，製造出支撐腳的底面。進行
這個步驟時，要意識到自己是要將輪樑製作成
縱長形。繩子最後在尾端纏繞約五次。

## 7.

製作好這個底面之後，以相同方式纏繞
繩子，做出下一個底面。纏繞好之後，
按照→的方向穿過繩子，將剛剛纏繞的
繩子束在一起。

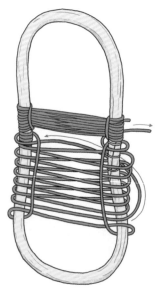

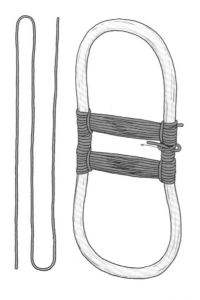

**8.**

做好兩個底面後，繩子在另一邊的尾端同樣纏繞約五次，並打結綁起來便完成了。基本上做到這個步驟就行，不過也可以使藤蔓充分乾燥再抹上蜜蠟，這樣比較不容易沾附雪。另外要準備兩條繩子（1.5ｍ）用來將鞋子與輪樏綁在一起。順便向大家分享，PP繩有一項優點是雪幾乎不會沾附在上面。我曾經試過天然素材及尼龍、皮革、橡膠等各種材質的繩子，PP繩在強度、成本、操作便利性上最為優秀。

## 如何穿著藤蔓輪樏

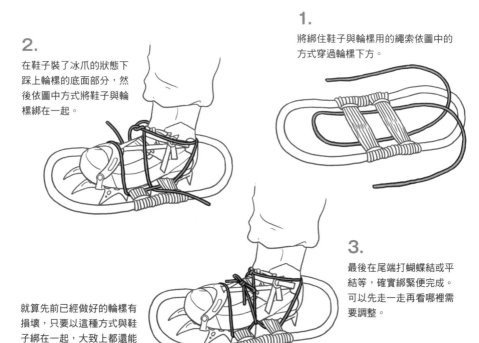

**1.**

將綁住鞋子與輪樏用的繩索依圖中的方式穿過輪樏下方。

**2.**

在鞋子裝了冰爪的狀態下踩上輪樏的底面部分，然後依圖中方式將鞋子與輪樏綁在一起。

**3.**

最後在尾端打蝴蝶結或平結等，確實綁緊便完成。可以先走一走再看哪裡需要調整。

就算先前已經做好的輪樏有損壞，只要以這種方式與鞋子綁在一起，大致上都還能用，建議大家學起來。

# 手作木戒指
## 練習用刀技術的好選擇

用刀的技巧或生火等野外技術在野地生活技藝的世界特別容易受到注意，不過我認為讓他人開心也是其中一個重要元素。

不論擁有多傑出的技術，如果只是像在修行一樣默默鍛鍊的話，是無法持續長久的。這個單元要介紹的，就是可以取悅他人，同時練習用刀技巧的工藝品。一般比較常見的是製作木湯匙或kuksa原木杯，這些東西的製作方式都有網路上的教學或影片可看，因此這裡要介紹的是手作的木戒指。製作這樣的小東西最適合磨練、提升進行細膩的作業所需的技術。實際製作的時候，也可

以試著給自己加上一些限制，像是全程只使用刀子，不仰賴鑽子、銼刀等工具之類的，只憑藉一把刀雕刻出照片中那樣的戒指也饒富趣味。由於是用未經乾燥的木頭製作，刻起來很輕鬆，不過如果沒拿捏好力道的話，一不小心就會刻過頭。話說回來，這種木戒指的結構極為單純，因此可以發揮創意，加上裝飾的花紋。

習慣了之後，木戒指做起來比湯匙或kuksa原木杯花的時間更短，而且任誰都能輕易製作。不過因為是要做非常小的物品，作業時建議戴上皮手套。要是不小心受傷的話，可就高興不起來了。

因為我有金屬過敏，所以沒辦法戴戒指等各種貴金屬飾品。照片中的戒指是用山櫻的樹枝做的。露營的夜晚在火堆旁悄悄地製作這樣的戒指，隔天早上送給女朋友或老婆，應該是不錯的驚喜。
如果有女兒的話，相信也會提升爸爸在她心目中的地位。

# 如何打造手作木戒指

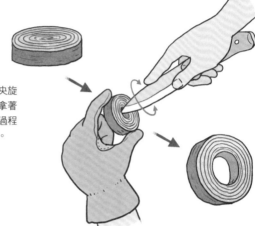

## 準備物品

- **切段的樹枝**
  （約 Ø 40mm／厚 10mm）
- **蜜蠟**
- **小刀**
- **皮手套**

未經乾燥的木頭在乾燥之後會縮水，因此洞要挖得比手指實際尺寸大一些。

### 1.

用刀尖抵著切段的樹枝中央旋轉，在木頭中間挖出洞。拿著木頭的那隻手容易在作業過程中受傷，最好戴上皮手套。

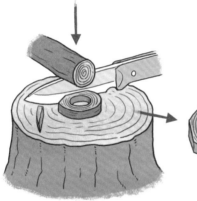

### 2.

像圖中畫的，先以背敲的方式切出大略的形狀。這個步驟有確實做好的話，後面的細部雕刻就會輕鬆許多。

### 4.

完成大致的外型後，用刀子一點一點雕刻，進行細部修整。訣竅是像圖中畫的那樣，用拇指控制刀尖雕刻。

### 3.

雕刻完後，塗上蜜蠟、打磨便完成了。也可以應用這個方法製作手環。

# 竹製鍋夾
## 天然材質的隔熱鍋柄

竹子自古以來就是亞洲人日常生活中用得最多的自然素材。不論是容器、餐具，或家具、住家乃至於船隻，用途五花八門。

竹子在野地生活技藝的應用也很廣泛，像是用竹子代替金屬製飯盒，或是用竹子做的水壺、營釘、釣竿等。這個單元則要介紹如何用竹子製作鍋夾。

常登山、露營的人對於鍋夾應該很熟悉，沒有鍋夾的鍋子可以用這個夾住柄的鍋子拿起來。市面上的鍋子大多有附折疊式的鍋柄，但為了好收納，在山上用的鍋子我全都拆掉了鍋柄，只帶竹製的鍋夾。

某些品牌也有推出鍋夾，但都是鋁或鈦等金屬材質，容易導熱，沒有辦法長時間赤手拿著。而且有些款式雖然採取了簡潔的設計，但重量卻沒有輕到哪裡去。

而竹製的鍋夾不僅不會燙手，也比鋁或鈦更輕，並易於收納。最重要的是，夾住鍋子時不會發出匡噹匡噹的聲音。就結構而言，這種竹製鍋夾是用一節竹子製成的一體式構造，只要一定程度熟悉刀子等工具的操作，就能輕鬆做出來，是我強力推薦的登山必備物品。

利用鍋緣從上下夾住加以固定。

可以邊拿著鍋子邊烹調食物在山上是一大優點。這個鍋夾還可以像右下方的照片那樣，將折疊式小刀夾在中間收納。

照片中的刀子為OPINEL的No.6。

# 竹製鍋夾的製作方式

## 準備物品

- **竹子**
  （ ∅ 約3 cm／長約260 mm ）
- **傘繩** ・**鋸子**
- **小刀** ・**鑽子**

**1.**

比照圖A，沿靠近竹節的紅色虛線用鋸子鋸出切痕，然後參考圖B，保留兩端的竹節，用小刀以背敲的方式沿中央的紅線切去上半部分。

A

因為竹子並不難切，為了避免連竹節也切開，一開始先用鋸子確實鋸出切痕，才會切得整齊漂亮。

B

**2.** 將竹子切成一半之後，用小刀切掉圖C與圖D中紅色的部分（除了孔洞）。由於竹節比較硬，切的時候要小心別切到手指。

C

D

孔洞部分可以先用鑽子鑽出小孔，再用小刀的刀尖以旋轉的方式將洞挖大。

**4.** 竹節的部分如果能像圖中畫的，完美合在一起的話，便大功告成。用傘繩綁成一個圈套住鍋夾，就能讓鍋夾固定在鍋子上。

**3.**

中央較薄的部分放在火上烘烤，同時慢慢折彎。如果是沒乾燥過的竹子，可以輕易折彎。

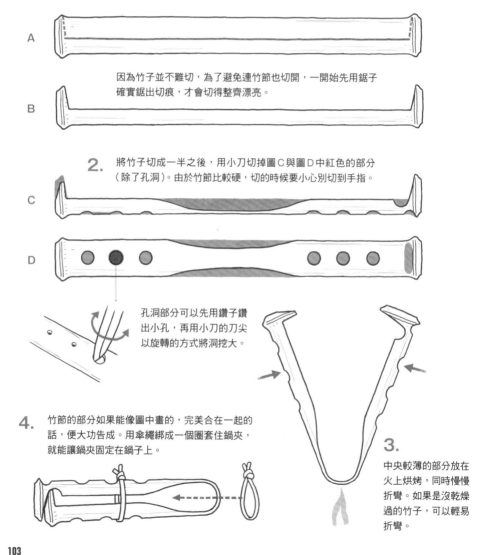

# 傘繩與真田繩

## 認識這兩種帶有軍隊氣息的繩索

這個單元要重點介紹降落傘繩（一般簡稱傘繩）與真田繩的使用方法。看起來雖然不起眼，但這兩種繩子可以應用在各種物品上，我十分推薦。

傘繩與真田繩有一項共通點，就是兩者皆為軍用品。尤其是真田繩，過去人們會用它來固定日本刀的刀柄或盔甲等，戰場的色彩更為濃厚。

而傘繩適合的用途則依繩的數目而有所不同。例如，九芯的傘繩可用來搭設帳篷或防水布、製作三腳架等物品；七芯與五芯的傘繩則適合製作手環、刀子的掛繩、拉鍊尾繩等。不過，這裡介紹的拉鍊尾繩全都是抽掉繩芯

做成的，若也要當作營繩等使用的話，建議一開始就準備九芯的傘繩。

順便提醒一下，雖然傘繩據說可承受約200kg的重量，但千萬不可過分相信。傘繩只是一種輔助繩，並非正規的繩索，在野外使用時要多加注意。

除了傘繩，我也很常用日本傳統的真田繩。真田繩同樣可以使用於各式各樣的物品，大致分為扁繩與袋繩兩種。照片中的真田繩為純絲袋繩，是我常用的款式。

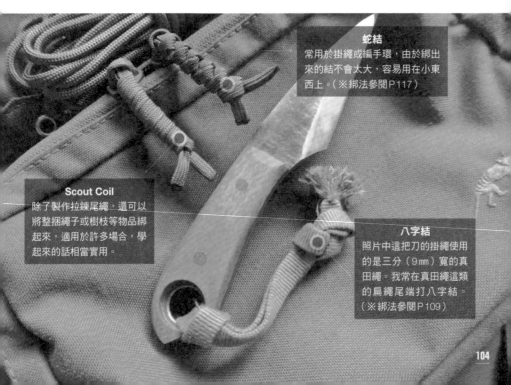

**蛇結**
常用於掛繩或編手環，由於綁出來的結不會太大，容易用在小東西上。（※綁法參閱P117）

**Scout Coil**
除了製作拉鍊尾繩，還可以將整捆繩子或樹枝等物品綁起來，適用於許多場合，學起來的話相當實用。

**八字結**
照片中這把刀的掛繩使用的是三分（9mm）寬的真田繩。我常在真田繩這類的扁繩尾端打八字結。（※綁法參閱P109）

# 用傘繩做拉鍊尾繩（Scout Coil）

尾端用打火機等燒一下，可起到封口的效果。

讓傘繩變成下圖那樣的扁平狀。做拉鍊尾繩時，若保留繩芯的話，打結時會變得太粗。

將繩芯全部抽出。

3.　　　　　2.　　　　　1.

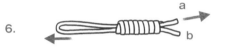

4.

傘繩像左圖那樣擺成S形。a那一頭是要用來纏繞的，因此要留長一些。

5.

a那一頭的傘繩依圖中的方式纏繞成線圈狀。

6.

拉扯a那一頭的繩子與另一端的繩圈做調整。

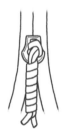

9.
如果能拿著纏成線圈狀的部分將拉鍊拉起來、拉開，便完成了。

8.
如圖示裝上傘繩做的拉鍊尾繩。

7.
用斜口鉗等工具剪開並拆下拉鍊頭。

## 真田繩的尾端處理

用瞬間膠黏牢，不會鬆開的話便完成了。

橫線拉一拉之後會露出直線，當尾端的線鬆開到下圖的程度時，則要用力拉緊。

剪斷真田繩的話，尾端的橫線會像下圖畫的那樣鬆開來，此時要小心仔細地拉開。

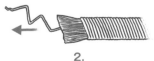

3.　　　　　2.　　　　　1.

# 鹿角營繩調節片
## 充滿大自然的野性氣息

防水布、帳篷附的或市面上賣的營繩調節片，大多為鋁製或塑膠製。不過，既然有這個機會，我想介紹更符合野地生活技藝的風格，而且適合用於各種防水布及帳篷，以鹿角製成的營繩調節片。不僅製作方法簡單，體積小且輕便，在野外的辨識度也很高，我十分推薦。

不過，製作時我希望大家注意一件事，那就是鹿角的狀態。先切一截鹿角下來看，如果斷面中央為空洞或質地稀疏的狀態，代表不適合用來製作營繩調節片。最理想的材料，是從打獵打到的鹿身上切下來的角。動手製作前記得先仔細判斷手上的材料

是否合適。想辦法和當地的獵人打好關係也是一個取得鹿角方法。

野地生活技藝雖然也會用樹枝做營繩調節片，但在營繩承受強風時，這種營繩調節片可能會因為強度不足而一下就壞掉，建議當成簡易型的來看待。

至於鹿角則具有相當於強化塑膠的強度，而且比鋁製的營繩調節片柔軟，不會因為摩擦而傷到營繩，同時非常強韌。不需仰賴金屬或石化樹脂，就能打造出比現有的裝備更好用的東西，這稱得上是野地生活技藝最令人著迷的滋味。當然，在山上的露營場也可以用。

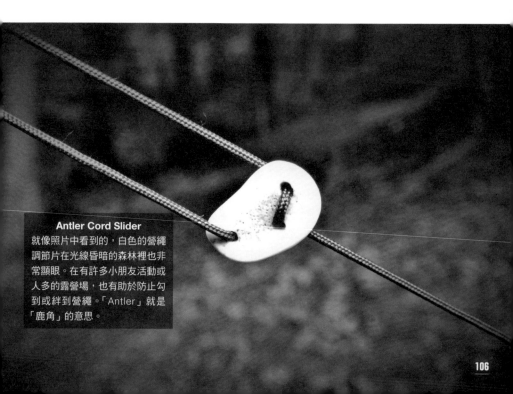

**Antler Cord Slider**

就像照片中看到的，白色的營繩調節片在光線昏暗的森林裡也非常顯眼。在有許多小朋友活動或人多的露營場，也有助於防止勾到或絆到營繩。「Antler」就是「鹿角」的意思。

# 製作鹿角營繩調節片

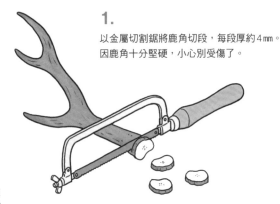

**準備物品**

- 鹿角
- 金屬用鑽子
  （ø 2.5～4.5mm ）
- 金屬切割鋸　・金屬用銼刀
- 水砂紙
- 營繩（ø 2mm～4mm ）

**1.**

以金屬切割鋸將鹿角切段，每段厚約4mm。
因鹿角十分堅硬，小心別受傷了。

鋸鹿角時會產生粉塵，建議戴上口罩。

**2.**

像圖中畫的那樣鑽三個孔。如果要用在
搭配Dyneema材質營繩的登山帳，孔洞
直徑為2.5～3mm；若是使用傘繩的露營
用帳篷，孔洞直徑則為4～4.5mm。

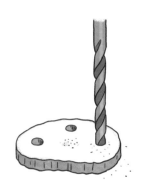

**3.**

以金屬用銼刀將稜角磨至平滑，再用
水砂紙進一步打磨。也可以用磨指甲
用的銼刀。孔洞不需研磨。

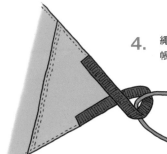

**4.** 繩子能像途中那樣穿過去的話便完成了。由靠防水布或
帳篷的環的那一側來調整，會比較好搭設。

# 棕櫚繩刃沓

## 日本傳統的斧頭用刀鞘

如果要舉例有什麼東西可以印證「最新的未必是最好的」這句話，我覺得刃沓便是其中之一。在日常生活已經不再使用斧頭的現代，刃沓也逐漸成了失傳的文化。

有別於一般的刀鞘，刃沓的優點是只要頭部的尺寸合了，各類型的斧頭都可以使用。順便告訴大家，刃沓是日本獨有的，西方並沒有這樣的東西。

由於刃沓過去主要是以稻桿製成，不耐久放，以良好的狀態保存下來的非常少。我考量到強度、耐久性、不怕水等因素，認為棕櫚繩是最適合的素材。

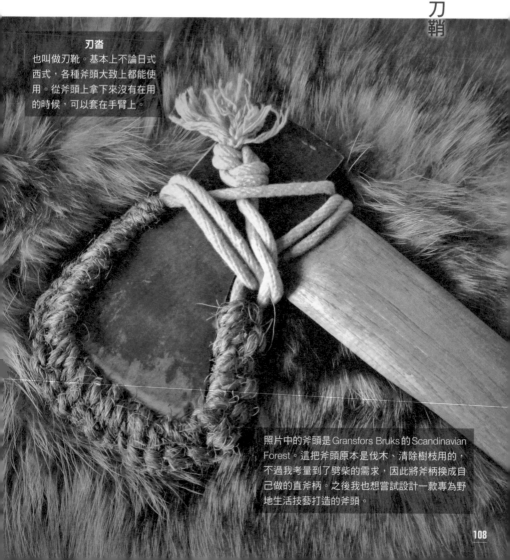

**刃沓**

也叫做刃靴。基本上不論日式西式，各種斧頭大致上都能使用。從斧頭上拿下來沒有在用的時候，可以套在手臂上。

照片中的斧頭是 Gransfors Bruks 的 Scandinavian Forest。這把斧頭原本是伐木、清除樹枝用的，不過我考量到了劈柴的需求，因此將斧柄換成自己做的直斧柄。之後我也想嘗試設計一款專為野地生活技藝打造的斧頭。

# 如何製作刃沓

八字結

**準備物品**

- **棕櫚繩**
  （∅4mm／約3m）
- **實心棉繩**
  （∅6mm／約2m）

## 2.

編織完後，最尾端依圖中方式打結便完成了。裝到斧頭上時，可以一面拉住棉繩，一面滑動調整棕櫚繩的護套部分，以配合斧刃的位置。

# 如何裝上刃沓

## 1.

繩圈那一端套住斧頭的頭部，打了八字結那一端的繩子依圖中方式纏繞。

## 2.

繩結部分依圖中→的方向穿過去便完成了。

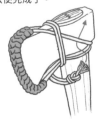

## 1.

先在棉繩尾端打八字結，然後棕櫚繩依圖中方式打單結後交錯編織，重點在於要編得緊密沒有縫隙。3m長的棕櫚繩可以做出24cm的護套部分，因此要使用多長的繩子，取決於斧頭的尺寸。

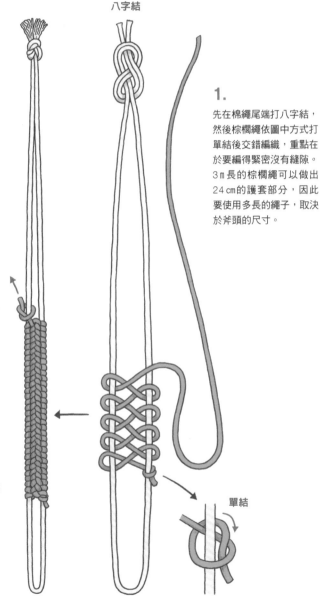

單結

# 原木菸斗
## 菸斗最原始的樣貌

這個單元要介紹如何用樹枝做出菸斗。菸斗的歷史十分悠久，有一說是十六世紀中葉來到美洲大陸的水手，將當地原住民使用的菸斗帶回歐洲後流傳開的。另一種說法則認為是坦尚尼亞的當地居民用瓠瓜做的菸斗，在波耳戰爭時被英國士兵帶回國後開始流行的，眾說紛紜。以上提到的菸斗全都是以自然素材製成，回頭來看日本，阿伊努人過去也會使用齒葉溲疏的樹枝製作菸斗。就這一點而言，菸斗是非常適合野地生活技藝的工藝品。

菸斗的基本結構很單純，材質則包括了白歐石楠（杜鵑花的落葉灌木的

根）、海泡石、陶土等。一旦要講究材質及裝飾，就會變成精緻的高價工藝品。

我做的菸斗不需要動用特殊工具，只要有刀子和鑽子，任何人都能輕易做出來。而且也不用特地砍樹，森林養護之類的伐採所產生的灌木樹枝就很夠用了。

菸斗在現在這個禁菸的時代，可說是與主流反其道而行，但我還是希望能將這樣的東西保留下去。如果嚼嚼米爸爸或阿金沒有叼著菸斗的話，那是多麼令人感傷的事啊。（菸斗還可以用來驅熊，參閱P140）

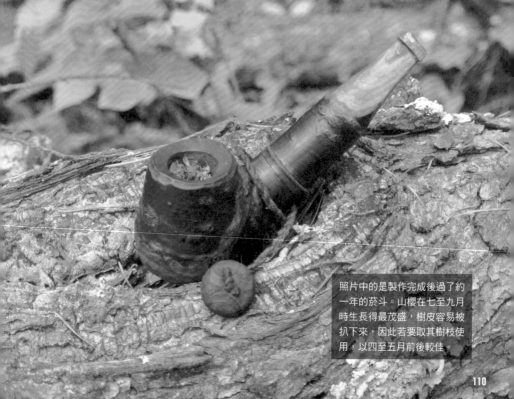

照片中的是製作完成後過了約一年的菸斗。山櫻在七至九月時生長得最茂盛，樹皮容易被扒下來，因此若要取其樹枝使用，以四至五月前後較佳。

# 如何製作原木菸斗

準備物品

・**灌木的樹枝**
（∅ 35～40mm 帶樹皮）
・**大鑽子**
（∅ 18mm／長 4cm 以上）
・**小鑽子**
（∅ 3mm／長 10cm 以上）
・**皮革扁繩，厚皮革**（厚約 3mm）
※ **做附蓋子的菸斗用**
・**鋸子**　・**小刀**

**1.**

用鋸子從樹枝鋸下圖中所畫的部分。在這個步驟鋸得整齊一些，可以讓後續作業更輕鬆。

**2.**

用大鑽子在當作斗缽的這一頭中心點鑽出深 35～40mm 的洞。想成鑽出直徑兩倍的深度就行了。

**3.**

接著用小鑽子在斗柄這一頭鑽孔。要注意一開始鑽入的角度，才能貫穿到斗缽。

**斷面圖**

塗成紅色的部分要用刀子切掉。有樹皮的話菸斗比較不容易裂開，要盡可能留著，這就像是天然的鍍膜。

**4.**

用刀子將菸嘴切成圖中的形狀。沒有要加蓋子的話，這樣便完成了。

小洞裡的木屑可以用鐵絲掏出來，剩下掏不乾淨的就從菸嘴吹出來。

# 製作原木菸斗的蓋子

## 1.

準備厚約1mm、長約25cm的皮革扁繩，然後依下圖所示，用刀子割開至約15cm處。
用圖釘之類的東西固定住會比較好作業。

割開來的部分用水沾濕，兩條都朝相同方向扭成麻花狀。

兩條都扭完之後，將著將兩條一起往反方向扭。

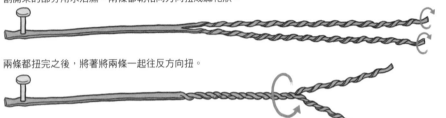

## 2.

裁剪一塊較菸斗孔略大，約3～4mm的厚皮革當作蓋子。蓋子中央鑽好孔後，依
圖示裝在剛才準備的繩子上。用砂紙打磨進行細微的調整，讓蓋子可以緊緊蓋
住。理想的密合程度是拉繩子將蓋子扯開時，會發出「澎」一聲。

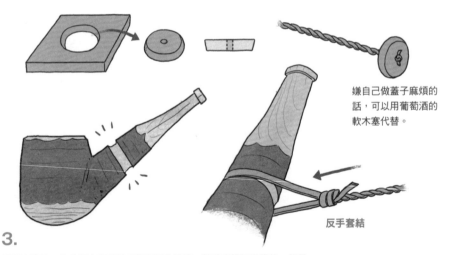

嫌自己做蓋子麻煩的
話，可以用葡萄酒的
軟木塞代替。

反手套結

## 3.

依圖中畫的，在斗柄上挖出供皮繩套住的溝槽，然後皮繩沿溝槽打一個反
手套結便完成了。順便說明一下，菸斗之所以需要蓋子，是為了防止在野
外攜帶移動時有菸灰掉出來。

# 如何抽菸斗

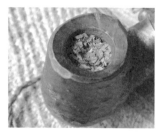

## 塞入菸斗用菸草

首先要將菸斗用的菸草塞進斗缽的洞中，但為了避免洞被菸草堵住，一開始塞的時候要倒著拿菸草。這時要注意別塞得太緊，建議用一根比較容易感覺得出裝填程度的手指推進去。像照片那樣，裝到約八分滿即可。手指的感覺像是按在蜂蜜蛋糕上那樣，稍微有點硬度的話最剛好。這是可以讓蓋子蓋起來的量。

## 點火

菸斗用的菸草和一般紙菸不一樣，沒有放助燃劑，所以不容易點著。要像照片中那樣，先將菸草表面都燒成灰再點火。一面從菸嘴吸氣，一面讓菸草靠近到距離火約1cm的地方，火就會自然燒到菸草上。為避免斗缽邊緣燒焦，用火柴會比瓦斯打火機更好。

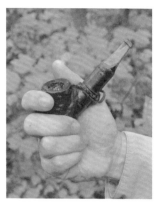

## COOL SMOKING

菸斗要抽得好，訣竅在於不要讓菸草處在過度燃燒的狀態。只要注意到這一點，不論什麼菸草都能抽出好味道。有一個簡單的判斷方式，就是看看是否能像照片中那樣，維持著用手拿住菸斗的狀態一直抽到最後。中途如果熱到拿不住，就是有過度燃燒的情形，代表吸氣太猛了。這樣不僅抽起來的味道會變差，還可能灼傷舌頭。要記得吸了之後嘴巴不要離開菸斗，慢慢將煙吐出來，抽得深而慢。

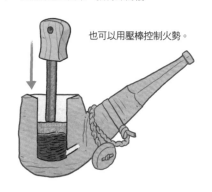

也可以用壓棒控制火勢。

## 壓棒（Tamper）

抽菸斗時累積在洞裡的菸灰可以用壓棒往裡壓，我都是用生火棒代替壓棒，相當好用。另外，因為這種菸斗沒有濾嘴，抽的時候要像抽雪茄那樣稍微剩些菸草下來，不要全部抽光。

# 用樹舌靈芝打造菸草袋

## 和風情趣與自然素材的結合

日本在江戶至大正時代曾發展出獨特的「菸草袋」文化。絕大多數的菸草袋都是出自根付（譯註：吊掛隨身物品用的裝飾物）職人或刀具職人之手，獨一無二的作品，而且設計精巧，能夠展現一個人的地位、職業、財富，發揮了類似社交工具的作用。

菸草袋大致可分為兩種，一種是一般常見，用巾或皮革製作，質地相對柔軟的菸草袋。另一種則像照片中的菸草袋，以葷菇、木頭、貝殼、獸角等堅硬的材質製成。使用堅硬材質製作的菸草袋稱為「TONKOTSU」，主要應該是在野外工作的人帶在身上的。尤其這種樹舌靈芝的菸草袋因為幾乎沒有任何資料，讓我在製作時煞費苦心。

位在東京墨田區的菸草與鹽博物館收藏了一個極為罕見的「靈芝菸草袋」，便是用葷菇製成的。有機會的話，我真想親眼見識一下。

菸草袋原本是抽旱菸桿的人用來裝切碎的菸草的，不過我是抽菸斗，所以裝的是菸斗用的菸草。由於菸草需要適度的加濕，可以將一片高麗菜葉切絲放進去，這樣不會損及菸草的風味。我喜歡維吉尼亞品種的菸草。

# 用樹舌靈芝製作菸草袋

**準備物品**

- 樹舌靈芝
- 鹿角
- 日本厚朴木板（厚10mm）
- 紫蘇油
- 蜜蠟　・傘繩
- 小刀　・彎勾木雕刀
- 鉛筆　・剪刀　・鑽子

**1.**

盡可能採集沒有被蟲啃過的樹舌靈芝。表面有一層像可可粉般的粉末覆蓋，因此不難辨識。

**2.**

趁還沒有變乾以前，用彎勾木雕刀或小刀將裡面挖乾淨。由於質地柔軟，挖起來並不困難。如果不是像軟木塞般的質地，就代表採到別的蕈菇了。

挖的時候要帶有像是從兩側往中間按住蓋子的感覺。

**3.**

如圖示用鑽子鑽兩個孔（∅4mm）以便穿過繩子。

**4.**

白紙蓋在上面用鉛筆沿邊緣描出輪廓，製作蓋子的紙樣。

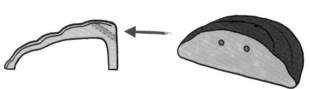

剪下紙樣。

**5.**

將紙樣貼在日本厚朴的木板上，描出切割線。後續還會再做調整，因此要多留約1mm的空間。

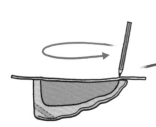

## 6.

用鋸子切下蓋子後，以彎勾木雕刀刨挖
內側，表面則用小刀雕刻為曲面狀。為
減輕重量，要盡可能做得薄一些。

邊緣刻出方便
讓指甲扣住的溝槽。

將蓋子對著光，如果
能透光的話，差不多
就是理想的厚度。

使用一段時間後蓋子容易鬆脫的話，
可以夾住皮革之類的物品加以調整。

藉由軟木質地的袋身夾
住蓋子加以固定。採用
這種設計就不會有鉸鏈
等容易破損的部分，而
且牢固、具密閉性。

## 7.

袋身表面塗上紫蘇油，直接用手指塗抹
會比較好塗。內側則塗上蜜蠟，以提升
防水與密閉性。

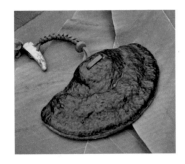

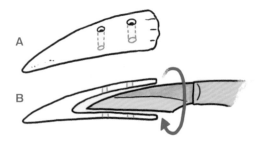

## 8.

使用鹿角尖端製作掛在腰帶上的根付。基
本上像圖A那樣開兩個孔就好，不過想輕
量化的話，可以用切出刀依圖B的方式旋
轉挖鑿內部。先用鑽子鑽出有一定深度的
洞，會比較好挖鑿。

# 裝上繫繩與根付

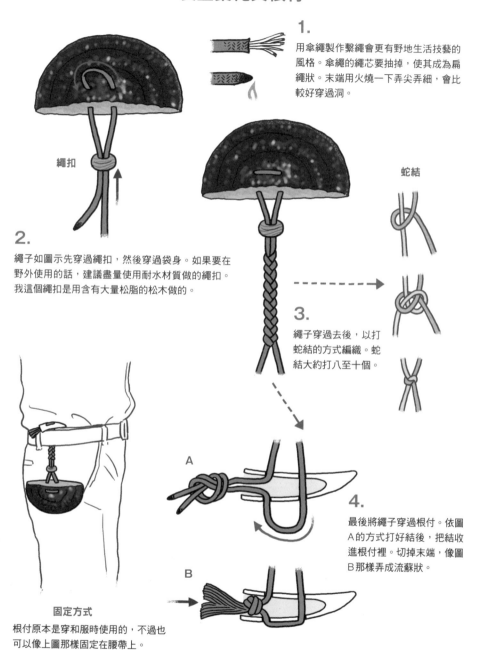

**1.**

用傘繩製作繫繩會更有野地生活技藝的風格。傘繩的繩芯要抽掉,使其成為扁繩狀。末端用火燒一下弄尖弄細,會比較好穿過洞。

**繩扣**

**蛇結**

**2.**

繩子如圖示先穿過繩扣,然後穿過袋身。如果要在野外使用的話,建議盡量使用耐水材質做的繩扣。我這個繩扣是用含有大量松脂的松木做的。

**3.**

繩子穿過去後,以打蛇結的方式編織。蛇結大約打八至十個。

A

**4.**

最後將繩子穿過根付。依圖A的方式打好結後,把結收進根付裡。切掉末端,像圖B那樣弄成流蘇狀。

B

**固定方式**

根付原本是穿和服時使用的,不過也可以像上圖那樣固定在腰帶上。

# 製作火絨
## Amadou、白樺茸、火繩

如果沒有火絨發揮火種的作用，火鐮與打火石也只是會發出火花的鐵塊和石頭而已。因此在這個單元，我打算進行火絨的基礎說明，以及Amadou、白樺茸、火繩的製作與使用方式。

製造出火種一開始需要微小的火，這個火便是來自火絨。這樣的火進一步延燒可成為火種，生火的時候就要藉由火種讓火勢變大。日本自古以來也會將寬葉香蒲的穗當作火絨、火種，搭配付木（檜木或杉木削成的薄木片，塗有硫磺）使用。

Amadou是木蹄層孔菌製成，和白樺茸一樣都是生長在樺樹上，人類使用

這兩種火絨的歷史十分悠久。許多人對白樺茸的認識可能不是當作火絨，而是煎成藥或泡茶飲用。

在某些狀況下，直接用火鐮點燃Amadou或白樺茸可能會有點困難，因此我會使用比較好點著的火繩當作火絨，再將火移到Amadou或白樺茸，製造出火種。使用這種方法不論在任何狀況下都能確實生起火。

除了火繩，野地生活技藝也常使用碳布（Char-Cloth），這是一種碳化過的棉布。但考量到製作所要花費的工夫、耐久性與操作便利性，我還是選擇使用日本傳統的火繩。

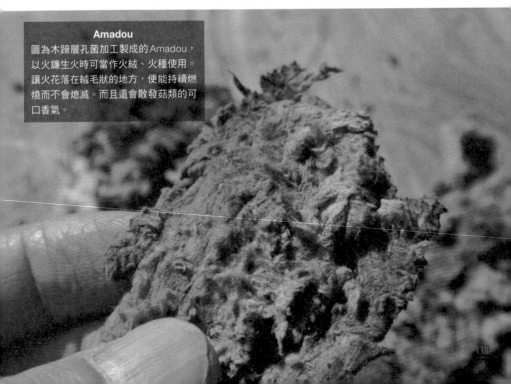

**Amadou**
圖為木蹄層孔菌加工製成的Amadou，以火鐮生火時可當作火絨、火種使用。讓火花落在絨毛狀的地方，便能持續燃燒而不會熄滅。而且還會散發菇類的可口香氣。

# Amadou 的製作方式

照片中的是削去了外皮與未削皮的木蹄層孔菌。咖啡色的木栓層才是當作 Amadou 使用的部分。覺得加工太麻煩的話，也可以去除外皮與管孔部分後，在陽光下自然乾燥約三個月即可。使用時要用刀子削成薄片狀。

**1.**

首先用刀子削去木蹄層孔菌的外皮。由於相當堅硬，作業時記得戴上皮手套。隨著時間的經過會因為乾燥而變得更硬，因此採下來後要立即進行這個步驟。

**2.**

削去表皮後，接下來要用彎勾木雕刀將內側的管孔部分全部挖掉。過程中有蟲子跑出來的話也不要理會，繼續作業。

可當作火絨使用的
木栓層。

**3.**

全部挖掉之後，要水煮殺菌，這時需倒入適量的小蘇打。水滾了之後從火上移開，就這樣浸泡在水中五天至一週，直到變漆黑。

**4.**

變軟之後從鍋中取出，趁還有水分時放在石頭上用木棒敲打，將纖維拍散。乾了的話就會變硬，因此動作要迅速。

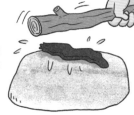

**5.**

充分拍散後，一面於陽光下曬乾，一面用手揉散。完全乾燥沒有水分後，質地如果變得像麂皮一樣便完成了。生火時要切絲使用。

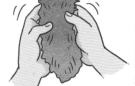

# 白樺茸的製作方式

白樺茸有森林的黑鑽石之稱,一萬株樺樹中只有一株長得出來,但會吸收樹木的養分,最終導致樹木本身枯死。因此對樹木而言,白樺茸不是好的蕈菇。

**1.**

採集到的白樺茸要先在太陽下曬二至三個月使其乾燥。和木蹄層孔菌不一樣,白樺茸幾乎不會有蟲。

**2.**

完全乾燥之後用刀子以背敲的方式將白樺茸切成容易使用的大小。也可以使用鉗子或槌子敲碎。

**3.**

將碎成約1～2cm大的白樺茸與乾燥劑一同裝入夾鏈袋密閉。不論哪種火絨都不耐潮濕,因此最好像這樣保存。

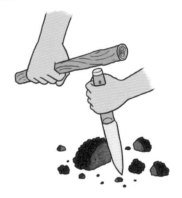

## 用白樺茸泡茶

除了當作火絨使用,白樺茸也具有藥用茶的功效。用白樺茸泡茶十分簡單,只要在約500毫升的水中放入兩、三片約1～2cm大的白樺茸碎片,煮滾後關火。稍微冷卻之後會釋放出咖啡色的精華,等到整鍋水的顏色變得像紅茶一樣便完成了。喝起來不苦且無臭無味,十分好入口。

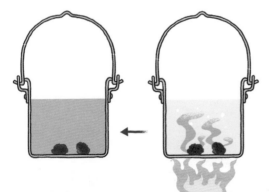

# 火繩的製作方式

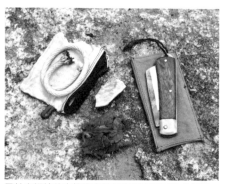

用於火繩槍的火繩原本還要在放了硝石的水裡煮，但只是要生火的話，不需要做到這種程度。

## 1.

當作火絨用的繩子使用的是實心棉繩（∅6mm）。剪下約15cm，其中一頭的尾端用鐵絲依下圖所示捆牢，避免散開。合股繩因為容易散開，不適合當火繩。

## 2.

接著像圖A畫的，用火燒另一頭的尾端使其碳化，這樣就完成了。點著了火的火繩很不容易熄滅，所以要像圖B那樣，放進有蓋子的容器裡，使火繩處在缺氧狀態。

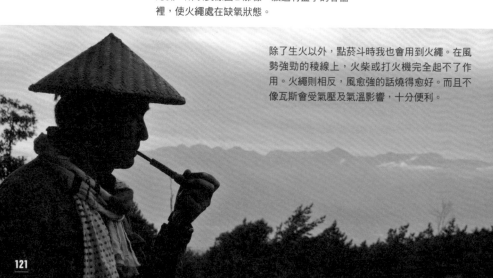

除了生火以外，點菸斗時我也會用到火繩。在風勢強勁的稜線上，火柴或打火機完全起不了作用。火繩則相反，風愈強的話燒得愈好。而且不像瓦斯會受氣壓及氣溫影響，十分便利。

# 羽毛筆與竹筆
## 自己的畫具自己做

我常為了畫山岳風景去爬山，因此除了登山用品，也要帶畫具。如果要去北阿爾卑斯山脈之類的高山，不論何種物品都要力求輕量、不佔空間，而且還必須環保，以免製造垃圾。

像水彩畫用到顏料的話就得洗筆，畫完時會產生大量髒水。帶著髒水走動，在山上是很沒有效率的事，直接在山上倒掉的話又會汙染環境。最後我決定以硬筆作畫，這樣就不需要用到在山上滴滴都珍貴的水。

這種時候我就會使用羽毛筆和竹筆。這兩種筆可以用大自然中的素材輕易製作出來，而且十分輕。

但話說回來，市面上的筆畫出來的線條整齊均一，這兩種筆卻不太能隨心所欲畫出自己想要的線條，完全沒有精準度可言。

我在描繪山岳風景時，會覺得自己是在畫有生命的對象，而非單純的風景畫。正因為羽毛筆和竹筆沒有辦法畫得均勻一致，正好適合用來畫山，非常有意思。

鳥在夏天至初秋這段時間會長出新的羽毛，經歷所謂的換毛，不妨在山上或平原用心尋找掉落的羽毛。照片中的筆用的是黑鳶與烏鴉的羽毛。

我的竹筆是用川竹製成的。川竹不僅輕、好加工，而且形狀接近正圓，非常適合做成筆。山上及水邊常能見到川竹。

# 如何製作羽毛筆

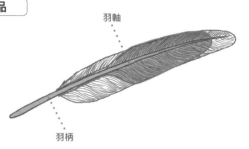

羽軸

羽柄

## 準備物品

- **羽毛**
- **川竹**
- **細繩**
- **鐵絲**
- **小刀**

### 1.

基本上什麼羽毛都可以用來做羽毛筆，但建議挑選羽柄與羽軸紮實完好的羽毛。著重實用性的話，塗成紅色以外的部分可以全部去掉。

### 2.

首先像圖A畫的，用小刀斜切掉羽柄前端，可以看到羽柄內是中空的。再依圖B所示，以小刀將羽柄修成筆尖的形狀。最後在圖C中紅線的位置用刀尖劃出切口便完成了。筆尖經過使用會漸漸變鈍，此時再重複B～C的步驟便可繼續使用。

## 如何製作竹筆

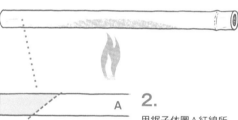

### 1.

製作竹筆所需的竹子長度約為15cm。為了裝上繩子，竹節要保留下來。加工前先用火將整根竹子烤一下，烤的時候要一面旋轉。多餘的水分蒸發後，竹子會變小一圈，因此建議挑選比自己想要的粗細稍粗一點的竹子來製作。

### 2.

用鋸子依圖A紅線所畫的，鋸掉藍色部分。接著參考圖B中的紅線，用小刀削去藍色部分，將筆尖修成圖C的形狀。

### 3.

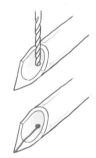

筆尖完成後，在圖中的位置鑽一個孔。孔鑽好後，用刀尖在中央劃出切口。

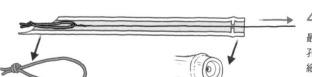

### 4.

最後在另一頭的竹節處鑽孔，並像左圖畫的，利用細鐵絲讓繩子穿過這個洞便完成了。

# 自己動手做罐頭酒精爐

## 堅固、輕巧、好收納

我去登山或露營時常會使用酒精爐。一方面是因為不是什麼地方都可以生火野炊，另外則是有時不想一大早在露營場等地方發出太大的聲音，或有時只想和別人好好聊天、一面泡杯咖啡。雖然季節因素也有影響，但酒精爐基本上只要能在六至八分鐘煮開 500cc 的水，就很夠用了。

撇開市售的鈦製酒精爐不談，我想很多人用的應該都是自創品牌推出的，或自製的酒精爐。鋁罐的重量輕雖然是一大優點，但也很容易因為一點小事就壞掉。在露營場不小心踢到或踩到的話，大概就報銷了。而用附蓋子

的小罐頭做的酒精爐則十分堅固，摔到了或被踩到了也不會壞。就算運氣不好壞掉了，或弄丟了，也不需要花什麼錢，稍微動手一下就可以自己做出來。

另外，這種罐頭酒精爐只有手掌大（直徑約 47mm，高約 26mm），可以收在任何一種鍋子裡，完全不用煩惱空間問題。

就種類而言，這是屬於需要預熱的單室加壓式酒精爐，火焰集中於一點。我以前使用過副室加壓式的 Side Burner 酒精爐，但燃料的使用效率不佳，而且火會大到超出必要的程度，因此後來便改用這種罐頭酒精爐了。

**需要準備擋風板嗎？**
由於酒精爐怕風吹，因此需要擋風板。市面上雖然有賣鈦製的超輕量擋風板，但不用特別去買。像山上的露營場應該到處都有石頭，用石頭堆成小爐灶的話，就自然形成了擋風板，而且還兼具爐架的功能。

# 罐頭酒精爐的製作方式

**內六角孔螺栓**

## 準備物品

・附蓋子的小罐頭（30cc）
・M5×20內六角孔螺栓
・M5墊圈2個
・M5螺帽
・金屬用鑽子　・精密手鑽

製作方式非常簡單。只要備齊材料，然後鑽孔、組裝就行了。沒有複雜的構造，因此在野外最不容易壞，也方便使用。

**墊圈**

依圖中畫的位置，用精密手鑽在罐頭蓋上鑽八個直徑0.8～0.9mm的孔。中央則以金屬用鑽子鑽一個5mm的洞，供內六角孔螺栓穿過。要讓螺栓的尾端接觸到罐底。這是為了將熱傳至罐頭內部的酒精，使其氣化。

## 使用方式

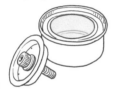

**螺帽**

### 1.

用硬幣之類的東西撬開罐頭的蓋子，罐內注入酒精直到蓋緣處。

### 2.

蓋上蓋子的話，酒精會像圖中畫的那樣積在蓋頂的凹陷處。

### 3.

準備好擋風板或爐架後就可以點火了。預熱一分半至兩分鐘後，就會開始穩定燃燒。

※與鍋子之間的距離是使用酒精爐的一大重點。如果是罐頭酒精爐，約6cm的距離是最理想的。不妨在爐架上多花點心思。

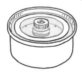

**6cm**

### 4.

穩定燃燒可以持續約十二分鐘。實際情形得視狀況而定，不過基本上足以煮滾500～600cc的水。由於可以剛剛好將燃料用完，因此也不用費心計算燃料用量。

# 呼喚小鳥的魔杖
## 親子一同實踐野地生活技藝 1

和小朋友一起做東
西，如果沒有一點遊戲的
成分在裡面，小朋友很容
易感到無聊。所以做完以
後最好還可以拿來玩，順
便學習知識。這個單元要
介紹的便是可以和小朋友
一起玩的鳥笛。這和一般
使用樹枝與螺絲做成的鳥
笛不同，是將鳥笛與手杖
合而為一的「呼喚小鳥的
魔杖」。由於實際上真的
可以呼喚小鳥前來，親子
一同觀察野鳥，或想玩扮
演魔法師的遊戲時都可以
派上用場。這個魔杖相當
受小朋友歡迎，兄弟姊妹
或朋友間有可能會搶著
玩，只有一根的話要注意
別讓小朋友吵架了。

另外，使用的時候希望

大家注意一件事：那就是
小鳥會將鳥笛的聲音當成
侵入自己勢力範圍的其他
鳥類的鳴叫聲，因此如果
小鳥聚集過來了，就不要
再一直玩，以免使小鳥過
於緊張。

連同這些注意事項在
內，這根魔杖不但有趣好
玩，也能讓人學到一些東
西，可說是寓教於樂，十
分值得推薦。

鳥笛原本是吸引鳥類聚
集的一種狩獵工具，不
過日本現在已經禁止使
用鳥笛狩獵。

# 製作呼喚小鳥的魔杖

## 準備物品

- 樹枝（約30cm） ・鹿角（約4cm）
- 雙頭牙螺栓（M6×40）
- M6螺帽（2個）
- 鑽子（ø5.5mm）
- 銑牙刀（M6用） ・金屬用銼刀
- 墨汁 ・松脂

## 1.

分叉多的樹枝，做出來的魔杖更有味道。切掉多餘樹枝後（圖A），沿著樹節削切掉紅色部分（圖B），做出魔杖的雛形（圖C）。

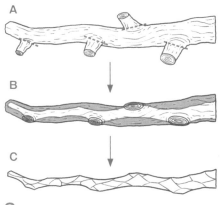

A

B

C

## 2.

用鑽子鑽孔，供雙頭牙螺栓的螺絲那一頭使用。孔鑽好後，再用銑牙刀製造出螺紋。

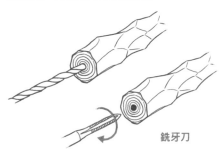

銑牙刀

如果想做得更美觀，可以像下圖那樣用曲面金屬銼刀削磨，做成和樹枝部分相同的感覺。

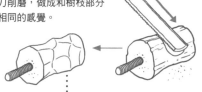

## 3.

在鹿角上用鑽子開孔，供雙頭牙螺栓的木螺絲那一頭使用。螺栓上裝兩個螺帽，做成雙螺帽，並以扳手旋進孔中。

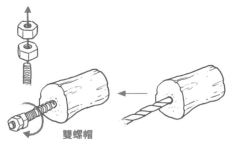

雙螺帽

## 4.

完成以上零件後，在螺絲抹上松脂粉，插進步驟2鑽的洞，耐心旋轉。轉了一段時間後，會因為摩擦發出類似小鳥鳴叫的聲音。最後塗上墨汁染成黑色便完成了。這邊的步驟也可以交給小朋友做。

用布打磨可將凹凸面磨平，看起來更像魔法師的魔杖。

# 用輕木材做迴力鏢

## 親子一同實踐野地生活技藝2

小朋友都很喜歡可以丟、扔的東西，所以在野外要和小朋友一起動手創作時，我常會做迴力鏢。

用樹枝做的正統迴力鏢要用到小刀，而且做起來花工夫，不小心被迴力鏢打到的話還會受傷，因此這個單元要介紹的，是用輕木做的迴力鏢。不僅製作簡單，被打到也不會痛。

這種迴力鏢的優點是用砂紙就可以打磨加工，還不會用刀子的小朋友也可以做。另外也能用蠟筆在上面畫圖，做一點簡單的裝飾。

製作所使用的輕木特點為輕、好加工，在DIY賣場等地方就買得到。一片輕木板就能做兩支迴力鏢，因此也可以事先切割好，露營的時候帶著，和小朋友在戶外當場製作。

※澳洲或美洲原住民使用的傳統迴力鏢是狩獵用的，會筆直飛出去給予目標物打擊，不像這裡介紹的這種遊戲用迴力鏢會飛回來。

用蠟筆就可以在上面畫畫，因此十分適合小小孩或女生。大人也很愛。

# 輕木迴力鏢的製作方式

**準備物品**

- **輕木材**（約40㎜×300㎜×3㎜／2片）
- **木工膠或瞬間膠**
- **砂紙** ・**切出刀**
- **蠟筆**

**1.**
切割好的兩片輕木用木工膠黏成十字形。

**2.**
膠乾了之後，邊角部分用小刀或砂紙削圓、磨圓。

**3.**
用砂紙磨去圖中的紅色部分，使表面平滑。

旋轉方向

**4.**
磨好後用蠟筆畫上喜歡的圖案及顏色。

丟迴力鏢的時候要像右圖那樣，運用手腕的力量。
因為還滿會飛的，要小心別掛在樹上了。

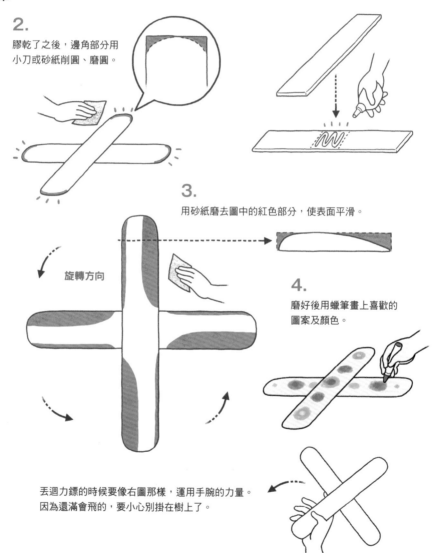

# 帶小朋友蓋祕密基地

## 頭腦、身體、協調性的全方位訓練

有一種方法可以讓小朋友一面使用工具，一面學習各種野外活動的知識，那就是讓幾個小朋友合力打造祕密基地。工具只需要鋸子、小刀、鏟子，材料的話則是倒塌的樹木、布、繩索、切剩的木板等，只要可以用的東西都行。剩下的就只有盡量讓小朋友依他們的喜好去蓋，大人在技術上或強度方面幫忙加強即可。如果只是學習工具的使用方式或技術性方法，卻不知道這些知識有何用處的話，是不會真正記住的。

有趣的是，每個小朋友一面建立起友誼，分配好每個人的工作。一旦學會了方法，小朋友就會不斷加上自己的創意，讓祕密基地逐漸成形。與朋友同心協力蓋好時的成就感，是其他遊戲無法獲得的。

各有擅長、不擅長的地方，在製作過程中他們會自然建立起友誼，分配好每個人的工作。一旦學會了方法，小朋友就會不斷加上自己的創意，讓祕密基地逐漸成形。與朋友同心協力蓋好時的成就感，是其他遊戲無法獲得的。

我很慶幸自己住的地方還有可以進行這種遊戲的環境、地點，以及能夠理解的大人。但我不知道今後會變成怎樣。我想，在孩童更多的都會區，同樣營造出能在當今社會中進行這種遊戲的環境，才是真正有必要的吧。

「讓小朋友擁有自己的祕密基地，更自由地玩耍。」
照片中的是我就讀小學的兒子與朋友一起蓋的樹屋風祕密基地，我完全沒有幫忙。

# 挑選最符合需求的裝備

照片中的裝備以用於生火及製作物品為主，若主要目的是登山，裝備會更輕量、更少，不用帶斧頭及生火用具，取而代之的則是安全帽與確保用裝備。

# 背包的理想配置

## 思考哪些是自己最需要的

我使用的背包儘管品牌不同，但有幾項共通的特點，希望大家在挑選時當作參考。

我喜歡的背包大多只具備裝載物品所必須的機能，因此能鍛鍊使用者本身的體能與打包物品的技術。新款背包採用的設計能分散物品重量對身體造成的負擔，所以比較好背，讓人得以背負超出自己原本能力的重量。但這並不代表最根本的肌力及核心力量有進步，若從長期來看，我認為還是要提升自己的體能才能帶來好的結果。

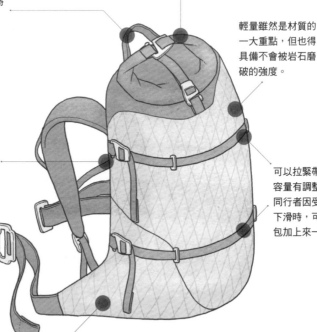

有時可能會進到水裡，因此頂端不要是拉鍊開口，以捲蓋式為佳。

有堅固的提把可將背包整個提起。

輕量雖然是材質的一大重點，但也得具備不會被岩石磨破的強度。

背面沒有框架或多餘的襯墊。

可以拉緊帶子壓縮體積，容量有調整空間。這樣在同行者因受傷等因素體力下滑時，可以將對方的背包加上來一起背。

側面沒有網狀布料或彈性繩等容易勾到樹枝的東西。

圖中的背包是攀岩家安迪・柯克派屈克（Andy Kirkpatrick）與英國品牌MONTANE一同研發的登山背包ULTRA ALPINE 38＋5L BACKPACK。第一次看到這款背包時，發現它的設計概念與我對背包的想法幾乎一致，讓我十分驚訝。現在幾乎已經是標準配備的肩部穩定帶與胸扣帶的調整功能、水壺袋、飲水系統等，這款背包完全沒有，因此不是每個人都適合。當然，我登山時很喜歡用。

# 背包內的空間配置

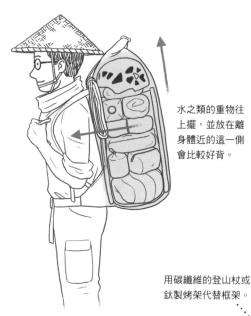

水之類的重物往
上擺，並放在離
身體近的這一側
會比較好背。

安全帽
（安全吊帶塞在裡面）

急救包／頭燈／
追加補給品

全套雨衣

補給用水（2L～4L）

露宿袋
（會視狀況改帶輕便帳
篷或防水布／營釘、
營繩）

睡袋／衣服／食物／
炊具／小東西、畫具
（不想弄濕的東西全裝
進塑膠袋內）

用碳纖維的登山杖或
鈦製烤架代替框架。

將睡墊捲成圓筒狀收
進背包，可以代替背
包背部的襯墊。

除了途中進行補給時，打包好的物品
在抵達露營場前幾乎都不會打開。因
此，為方便取出，移動中必須用到的
東西要放在最上面，或裝在補給袋、
腰包之類的地方。我自己則是使用越
野跑用的背心。由於口袋多，可以裝
補給品、地圖，甚至是水壺，不會妨
礙行動。如果要走非常規路線，我會
將安全帽與安全吊帶裝備起來。

主要目的是登山的話
我會帶冰鎬，以野營
為主的話則帶斧頭。
冬天會再多帶輪樑及
冰爪。

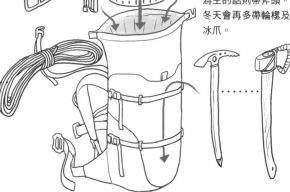

繩索（∅7～8mm／長30
～40m）一定要帶。

# 登山不可或缺的訓練
## 打造強健的雙腿

一般的野地生活技藝並不會很講求體力，真要說的話，是以知識及技術為主，只要擁有能進行一般露營的體力就夠了。

而我自己實踐的日式野地生活技藝由於常要爬山，不僅需要知識和技術，還有許多狀況是要具備體力才能解決的。如果沒有體力，在山上很難行動，甚至可能導致受傷或意外。

因此平日就要進行訓練，為登山做準備。我在此介紹的訓練主要目的為強化雙腿，但前提是要先具備基礎的耐久力與持久力再來進行。若是做不到以下介紹的動作，代表肌肉或核心力量不足，我會

希望先進行一般的深蹲之類的運動加強肌力後再來挑戰。一棵樹不論長得多高大茂盛，如果扎根太淺，遇到一點小事就會倒下，我們的雙腿也是一樣。這或許和武術的觀念也有相似之處。如果能順利完成這些訓練的話，體能和體力應該就足以背負一人份的行李了。

照片中的地點為北穗高岳的南崚，這裡常會看到使用了登山杖結果還是跌倒的登山客。我想，強化雙腿的力量還是很重要的。

# 強化雙腿的訓練

對日本人而言，山是信仰的對象，也是一種文化。為了認識日本人在漫長歲月中與山岳共存孕育出的野外文化，擁有登山所需的強健體魄是極為重要的條件。

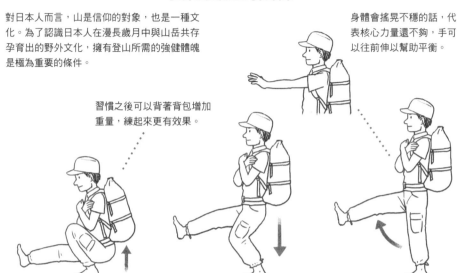

身體會搖晃不穩的話，代表核心力量還不夠，手可以往前伸以幫助平衡。

習慣之後可以背著背包增加重量，練起來更有效果。

**3.**
從停住的地方再維持相同姿勢，用單腳站起來。目標是兩腿可以各做這個動作五至十次、三至五組。在有氧運動後練習會更有效果。

**2.**
維持著這個姿勢，慢慢用單腳往下蹲，當臀部快接觸到地面時停止動作。

**1.**
雙手抱胸，像圖中畫的舉起一隻腳。

# 訓練小腿與腳踝

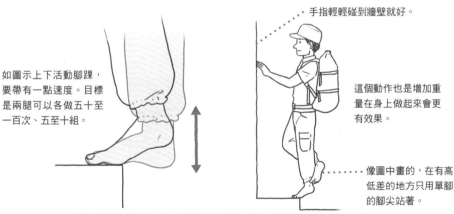

手指輕輕碰到牆壁就好。

如圖示上下活動腳踝，要帶有一點速度。目標是兩腿可以各做五十至一百次、五至十組。

這個動作也是增加重量在身上做起來會更有效果。

像圖中畫的，在有高低差的地方只用單腳的腳尖站著。

※即使對體力有自信，但腳過去若受過傷或有慢性疾病者請勿進行以上練習，以免關節受傷。

# 服裝與裝備

## 沒有所謂的標準答案

服裝和裝備是一門很大的學問。每個人各有自己偏好的風格,適合這個人的未必適合別人。不過,我認為觀察別人使用的服裝及裝備,當作自己的參考是一件很好的事。我在爬山或露營時,也還是能經常看到令我深感佩服的裝備。

野地生活技藝有許多部分都參考了古典技術,因此難免容易陷入懷古主義,但如此一來便會故步自封,我認為懂得順應現代潮流也很重要。不論最新或古老的物品都能運用自如才是最好的。

照片中的背包是 Granite Gear 的 Crown 60。這款背包在輕量與好背之間取得了非常好的平衡。這也是我在北阿爾卑斯山脈摸索如何融合現代與古典登山裝備的時期。時間是十月上旬,地點為蝶岳~常念岳稜線。

# 作者本人的服裝與裝備（夏～秋）

這裡要介紹的是我個人行動時的裝備。有些地方雖然與一般登山裝備相去甚遠，但或許也有值得讀者參考之處。※ 我將雨具及防寒衣物預設為一般範圍內都會準備的物品。

**手拭巾**

一般手拭巾長度只有90 cm，我為了上山使用，直接向批發商訂購，請對方幫我裁剪為120 cm長。我喜歡用有松地方出產的板綿豆絞手拭巾。

**軟水壺（SoftFlask）**

過去我一直為了該如何補給水分與食物而煩惱，不過有了越野跑用的背心與軟水壺，這些問題便迎刃而解了。

**登山杖**
**（碳纖維材質，特別訂製）**

我對登山杖的要求是輕且強韌。為了能瞬間打開、收起來時不佔空間，握把、帶子都不需要。我不像一般人會抓著登山杖往地面戳，使用時是像動物般運用四肢，因此不會在地面留下洞。

**宮笠**

宮笠和安全帽我都會帶著。太陽大、沒有風的時候是戴宮笠，風大的話則會戴安全帽。宮笠我喜歡用飛驒高山地方的總一位笠。

**安全吊帶**

我以前為了減輕重量，是用扁帶環、繩環做成簡易安全吊帶，不過近年來因為已經有和這種簡易安全吊帶差不多小巧、輕量的安全吊帶問世，我現在便直接使用後者。

**2way長褲**

在山上活動時，由於代謝旺盛，身體容易發熱，短褲正好適合散熱。要跟隨潮流的話，可以穿機能性緊身褲搭配五分褲，但因為我有時還會涉水，所以會希望腿上沒有穿東西。

**六目編織草鞋**

要涉水的話，我會再多穿上PP繩編成的草鞋。

**衝浪礁鞋**

我以前喜歡穿地下足袋（譯註：一種橡膠底的分趾鞋），現在則都穿衝浪礁鞋。由於行走時可以比地下足袋更直接抓住地面，穿起來的感覺接近赤腳。衝浪礁鞋是以Neoprene（氯丁橡膠）材質製成，即使濕了也具有保溫力，而且容易乾。但穿衝浪礁鞋爬山必須具備有別於雙腳肌力的強度，因此我不建議一下就換成這種。既然同樣都是為嚴苛環境所設計，所以「可以在海裡用的在山上也能用」。

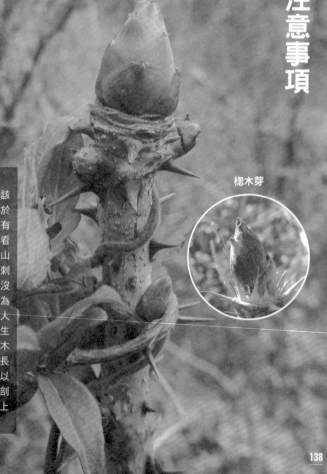

摘採山蔬等植物的注意事項
讓植物永續生長的摘採方式

長在山上的所有東西，都是這座山的擁有者的財產。地主或森林合作社常以競標的方式出售摘採松茸或山蔬的權利，未得標者是不能入山的。因此，擅自進入這類地方，很容易引起糾紛，入山前要記得確認有無告示等。如果是有人在維護的山，建議先視為不得隨意進入。

另外，有的人即使吃不了那麼多，卻還是會將所到之處的山蔬全部採光。這種行為會導致那個地方隔年開始就沒有山蔬可採了。可以拿在自己手裡的分量就很夠吃了。

楤木芽

**刺楸**

就算是對山蔬不太了解的人，應該也聽過「楤木芽」這種山蔬。由於很容易發現，在山蔬裡面又是最有人氣的，在正值美味的時節常常會看到嫩芽被採光的楤木。照片中的山蔬，是和楤木同屬五加科的「刺楸」。雖然和楤木芽很像，但我沒什麼看過有人採來吃。或許因為刺楸有種特殊的味道，不是每個人都能接受。但我反而喜歡那種野生的滋味。順便告訴大家，一棵楤木只會冒出一至兩株芽，但刺楸會長出好幾株芽。已經有葉子的芽可以做成天麩羅，不過我覺得將新芽剖半，和肉放進平底鍋翻炒，加上鹽、胡椒調味是最美味的。

# 如何摘採山蔬（楤木芽）

在山上雖然相當常見，但如果勉強硬摘頂端的楤木芽，會折斷樹枝。樹枝一旦折斷，樹就等於被判了死刑，因此這裡要介紹不會傷到樹木的摘採方式。

## 1.

首先要在山上設法取得一根可以勾東西的竿子。竹子是最理想的，沒有的話，伐木時掉落的樹枝也可以。要像圖中那樣留下尾端的分叉。

竹子

樹枝

## 3.

勾住之後，一面留意是否會折斷，一面慢慢將樹枝往自己拉，摘下楤木芽。

## 2.

像圖中畫的那樣，用竿子勾住楤木頂端。

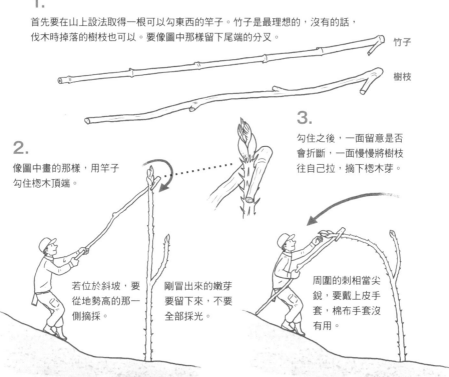

若位於斜坡，要從地勢高的那一側摘採。

剛冒出來的嫩芽要留下來，不要全部採光。

周圍的刺相當尖銳，要戴上皮手套，棉布手套沒有用。

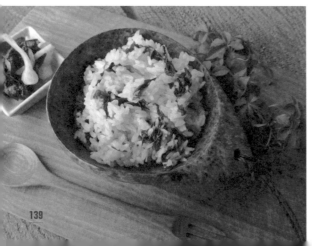

# 五加芽飯

照片中的料理是五加芽飯。五加科樹木的新芽在鹽水中燙一下，與白飯、鹽一同攪拌便完成了。在山上也可以做成飯糰帶在身上。

樹枝上有像圖中那樣的尖刺，摘採時要多加注意。

# 如何避開、面對熊與胡蜂

## 了解習性與特性

在日本的山上會遇到的危險動物，最常見的應該就是熊和大虎頭蜂了。我就曾經遇到，並被熊纏上過。這個單元會根據我在山上的經驗，說明該注意的事項與應對方法。

首先，包括熊在內的各種動物，基本上都會避免與人類接觸，但也有甘冒風險在人類面前現身的時候。那就是聞到了「喜歡的氣味」時。

熊一旦嘗過自己覺得美味的東西，到死為止都不會忘記其味道及氣味。據說熊的嗅覺較狗發達四至五倍，能力超乎我們的想像。熊常會因為丟在山上的口糧包裝紙及寶特瓶飲料等，接觸到自然界所沒

有的香甜氣息與味道，而熊又非常喜愛甜食。若是運氣不好，身上帶的食物剛好符合熊的喜好，無論如何都要吃到的強烈衝動就會驅使熊有所行動。不論遇到的人類是單獨一人、成群結隊的或是只有女性，只要熊判斷對方比自己弱的話，就會毫不猶豫地襲擊。不怕人類的熊很清楚登山客發出的聲音，因此熊鈴或無線電等人工的聲音反而會吸引熊前來。

那在其他驅熊方法之中，最有效的是什麼呢？若以熊最敏銳的感官來思考，我想答案應該是氣味吧。我自己要上山的時候，一定會用菸斗的煙燻

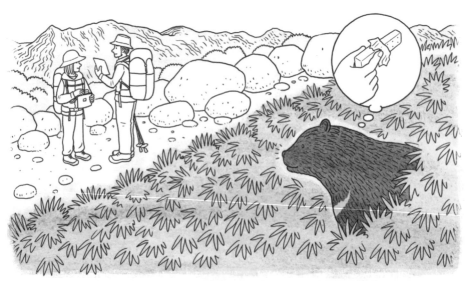

不怕人的熊在遇到圖中這種狀況時，會認為「那個人類拿的東西，和我以前吃過的美食聞起來氣味一樣！我一定要吃到！」

自己，讓身上帶有煙味後才出發。下山前也一樣，會燻過之後再動身。對野生動物而言，這種煙味就和森林火災的煙霧聞起來一樣，不會主動靠近討厭的氣味。因此，同行者中有人抽菸的話就能驅熊了。像我這樣抽菸斗，或是抽雪茄的人，效果或許可以持續更久。

若無論如何就是抗拒菸草的氣味，可以在上山時準備之前生火堆時穿在身上，而且沒洗過的任一種衣物（帽子、手拭巾等），戴在身上或綁在背包上。

前面提到，我曾有被熊緊追不捨的經驗。從以上提到的特性來看，我大概可以歸納出原因。

當時是放完連假的隔天，登山道路上垃圾四散，我拿著沒有密閉性的袋子一面撿拾垃圾一面下山，而且沒有像平常那樣抽菸斗作為驅熊的預防措施。就時段而言，也重疊到了熊在傍晚的活動時間，我遇到的熊又是剛離開母熊的小熊，還沒有建立特定的勢力範圍。我想當習慣人類的小熊，也相當習慣人類的存在。我想應該是以上種種因素加在一起造成的。我進行威嚇之後，這隻熊消失了一之後，但過沒多久，又突然從我眼前的竹林現身。因此直到下山為止，我馬不停蹄地趕路趕了將近兩小時，神經一直緊繃著，也不能休息。

由於熊在襲擊人類時，常會騎到人身上用其銳利的爪、牙集中攻擊頭部，所以我建議被熊纏上時，要一直戴著安全帽。另一個重點是，要維持著單手可以拔出刀子的姿勢，以便反擊，刀子收在背包裡的話是沒有意義的。順便提醒大家，用刀子敲擊或砍的時候，會被熊的毛及厚皮擋住，因此如果不是全龍骨結構的刀，而且用兩手握牢、連續朝熊的頭部要害刺下去的話，攻擊很難奏效。柴刀等長度較長的武器因攻擊範圍較大，站立時較刀子有利，但被熊騎在身上的話會非常難用，要多加注意。

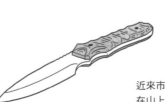

其實野外用刀的尺寸應該是最剛好的。

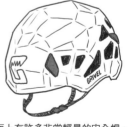

近來市面上有許多非常輕量的安全帽，在山上一直戴著也不成問題。

※雖然不需要過度懼怕熊，但還是應該先了解其生物特性，想好怎樣避免遇到、被襲擊時要如何因應。有做準備和沒做準備會導致完全不同的後果。

以潛藏身邊的危險來說，胡蜂比熊還要麻煩。胡蜂不只是山上及森林，胡蜂的棲息地遍布全國，每年都有人因此死傷。

大家最常聽到的避免遭受胡蜂攻擊的方法，大概是身上不要穿戴黑色衣物吧。雖然有人被胡蜂螫了好幾次也沒有大礙，但或許只是剛好沒有引起過敏性休克而已。

基本上，昆蟲和人類或動物不同，不會受情感左右，是一種會遵照既定循環，系統性從事所有行為的生物，因此昆蟲表現出的行為可說是正確而不帶迷惘的。胡蜂就是一種每年在相同季節羽化、活動、築巢、產卵的昆蟲。女王蜂會越冬，唯一的生存目的是繁衍後代。此外，胡蜂具強烈攻擊性，只要威脅到了巢穴，無論

什麼對象都會毫不猶豫設法排除，不但完全不怕死，身上的猛毒還可致人死傷。不過反過來說，只要了解胡蜂的習性，就很容易處理了。

首先，最必須注意的，就是警戒費洛蒙所引發的集體攻擊。胡蜂一旦發動集體攻擊，連趕來救援的急救人員、消防隊員、警察都會變成需要送醫急救的對象。這種情況多半是在地底築巢，對聲音及振動非常敏感的大虎頭蜂所造成。只要進入到大虎頭蜂的警戒區域，警戒蜂會立即出現，以下顎發出聲音，或直接撞上來進行警告。會遭受嚴重攻擊，就是因為沒留意到這些訊號，反應錯誤造成的。

為了避免波及周遭其他人，一開始的應對措施非常重要。

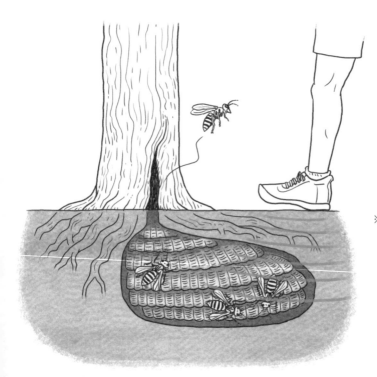

※大虎頭蜂的窩常像圖中畫的，築在樹洞或地底，因此地表的振動會清楚傳到蜂窩。在山上舉辦的越野跑比賽或山路上成群結隊的登山客常被襲擊便是這個緣故。前面帶頭的人觸發了警戒機制，跟在後面的人便會陸續遭受攻擊。

# 面對胡蜂時的禁忌

即使有體型碩大的胡蜂拍動翅膀，發出可怕的聲音逼近，也要努力保持冷靜，切勿驚慌。就算接觸到了身體，也不要吵鬧、出聲，應該停止動作，避免被視為敵人。冷靜下來以後，壓低身體設法不要進到胡蜂的視線範圍，並離開現場。

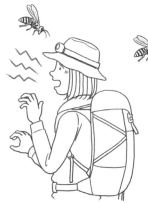  

胡蜂對聲音十分敏感，因此不要尖叫或大聲喊叫。另外，胡蜂在白天會往黑色物體聚集，但晚上會朝著頭燈而去，要多加注意。

不要做出用手驅趕之類的防禦動作。也盡量不要有左右搖晃身體之類過大的動作。胡蜂會隨著身體的動作連續進行攻擊。

不要化妝。女性的臉或嘴唇常被螫，是因為化妝品含有會吸引蜜蜂的成分。而且化妝品也常引來蚋。

# 被胡蜂螫到時的處理方式

被螫到後，要立即用吸毒器吸出毒液，能吸多少是多少，這樣有助於減輕後續的傷害。遭蜂螫後若引發了過敏性休克，為避免演變為呼吸困難，最理想的做法是使用 EpiPen（腎上腺素自動注射器），並送往醫院急救。但因一般人無法取得 EpiPen，如果是在救護車到不了的深山等地方，會很難處理。

※ 為因應不同大小的傷口，吸收杯兩面都可以使用。

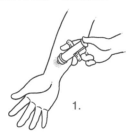 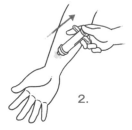

**1.**
先在拉桿降下的狀態下壓住傷口，並注意不要讓空氣進入。

**2.**
拉桿往上拉，並用手指固定住二至三分鐘以吸取毒液。將吸毒器從傷口移開時，同樣要維持拉桿拉上來的狀態，將吸毒器放倒、拿開。

**3.**
每次吸出來的毒液都要倒掉，並重覆1→2→3的步驟。處置完的傷口要用自來水或未開封的瓶裝水清洗，並在必要時止血、冷卻傷口等。

## 後記
# 在畫中留存野外文化

首先，我要大力感謝為出版這本書奉獻心力的所有相關人士。我深信自己是因為與許多人相識、建立了合作關係，才得以像這樣實踐野外技術、作畫。尤其是日本槍砲史學會的會員市川惠一先生，於公於私都對我照顧有加，除了教導我本書介紹到的獸皮坐墊相關知識，還提供書中內容的材料，並傳授了火繩、打擊取火、刀具、山林管理、狩獵現狀、日本自古以來的傳承等各種知識，若沒有他的協助，我恐怕難以完成本書，在此重新表達感謝之意。

完成本書後，若要問我該介紹的是否已經全都介紹了，我的答案是其實我還有很多東西想畫。

另外，我要再次聲明，本書中介紹的野外技術，許多都是源自我自身的經驗、自己摸索出來的，並不代表和我不一樣的就是錯的。

這種野外技術的專門書籍一般都是監修者與負責繪圖的插畫家合力完成的，但這方面的插畫家極為稀少。我在書中也曾提到，若不具備自身的經驗與知識，要能正確繪圖是非常難的事。在還沒有相片的時代，探險家或冒險家身邊一定會跟著專門畫博物畫的畫家，記錄當地風景及生物。這些人雖然名為畫家，但其實是體力、知識、經驗、技術都與登山家、冒險家或進行探索的士兵不相上下的神人。

我想現在的插畫家在作畫時，資料來源大概都是網路上查到的圖片。但這樣畫出來的畫，幾乎都無法說明讀者真正想了解的部分。像是帳篷的搭設方式、繩結等，最好作畫者本人要有實際爬過山的經驗，然而插畫家現在並不是那麼賺錢的工作。老實說，就算想去體驗也沒有辦法。因此在這本書中我希望能發揮自身累積的經驗，並透過繪畫充分表現出來。

我剛開始畫山岳畫時，曾造訪北阿爾卑斯山脈的群山。當時我對於日本原來有如此美好、彷彿受到山神眷顧的地方深感驚豔。到了現在，這種感動仍是有增無減。下次我想畫一本以登山為主的野外技術專門書。

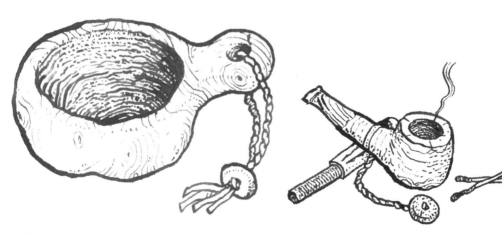

**作者簡介**

Satoru Suzuki

1973年出生於日本山形縣，插畫家、畫家、野地生活技藝家。京都造形藝術大學資訊設計系畢業。為從事繪本創作與野地生活技藝活動，由東京移居至長野縣松本市。目前跨足插畫、繪本、設計及野地生活技藝與野營顧問、工作坊等不同領域。日本理科美術協會會員。2011年、2012年、2013年入選義大利波隆那插畫展非文學組。繪本作品包括《きょうりゅう》（圖／スズキサトル 文／まつしたさゆり えほんの杜）、《なにはこんでるの》（圖、文／スズキサトル ほるぷ出版）等。

**繪本**

『きょうりゅう』
（スズキサトル/繪 まつしたさゆり/作 えほんの杜）
『なにはこんでるの？』（スズキサトル/作・繪 ほるぷ出版）

**插繪**

『サバイバル登山入門』（服部文祥/著 DECO）
『国際理解につながる宗教のこと』
（池上彰/監修 教育画劇）

**生體復元畫**

『シガマッコウクジラ』
（ 木村敏之/監修 松本市四賀化石館）
『まつもとの深海 シロウリガイ』
（延原尊美、木村敏之、小池伯一、宮嶋佑典/
監修 松本市四賀化石館）

**設計**

『ピッキオワークス』
野外用ウッドファニチャー・カトラリー（柳澤木工所/製作）
『野槌（Nozuchi）』ブッシュクラフトナイフ（松田菊男/製作）
『燕（つばくろ）・百舌鳥（もず）』
和式ブッシュクラフトナイフ（大泉聖史/製作）

**主要媒體・戶外相關出版物雜誌**

『BE-PAL』（小学館）
『Fielder』（笠倉出版社）
『モノ・マガジン』（ワールドフォトプレス）
『ワンダーフォーゲル』（山と渓谷社）他多数

**文字・插畫** スズキサトル

**寫真** 降旗俊明、まつしたさゆり、スズキサトル

**編集** 川崎憲一郎

**封面設計** 市原雅利（BEANS ART）

**協力** 市川恵一、itto、DD Hammocks JAPAN、
株式会社ヴァーテックス、BushCraftInc.

**刀具製作** KIKU KNIVES、Bush n'Blade

**參考文獻**

『松本盆地の植物』（菅原敬 松本市教育委員会）
『松本盆地の動物』（吉田利男 松本市教育委員会）
『熊百訓』（阿部泰三 さんおん文学会）
『安曇野のナチュラリスト 田淵行男』（近藤信行 山と渓谷社）
『冒険図鑑』（さとうち藍、松岡達英 福音館書店）
『サバイバル登山入門』（服部文祥 DECO）
『サバイバル読本』（笠倉出版社）
『一人を楽しむソロキャンプのすすめ』（堀田貴之 技術評論社）
『歩けば歩くほど人は若返る』（三浦雄一郎 小学館）
『ロープマスター講座』（鍋田吉郎 小学館BE-PAL.net）
『正しいナイフの使い方』（鶴田康男 小学館BE-PAL.net）
『よあけ』（ユリー・シュルヴィッツ 福音館書店）
『自然図鑑』（さとうち藍、松岡達英 福音館書店）
『名字でわかるあなたのルーツ』（森岡浩 小学館）

# 山林生活教科書

出 版／楓葉社文化事業有限公司
地 址／新北市板橋區信義路163巷3號10樓
郵 政 劃 撥／19907596 楓書坊文化出版社
網 址／www.maplebook.com.tw
電 話／02-2957-6096
傳 真／02-2957-6435
作 者／Satoru Suzuki
翻 譯／甘為治
責 任 編 輯／王綺
內 文 排 版／楊亞容
港 澳 經 銷／泛華發行代理有限公司
定 價／320元
初 版 日 期／2020年4月

國家圖書館出版品預行編目資料

山林生活教科書 / Satoru Suzuki作；甘
為治譯. -- 初版. -- 新北市：楓葉社文化,
2020.04 面； 公分

ISBN 978-986-370-211-5（平裝）

1. 野外活動 2. 休閒活動

992.775 109001318